DESIGN SERIES 33

DECORATION PATTERN
ILLUSTRATION

장식도안

미술도서연구회 편

DECORATION DESIGN

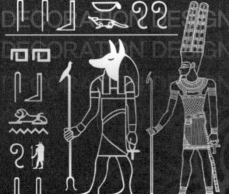

도서출판 오림

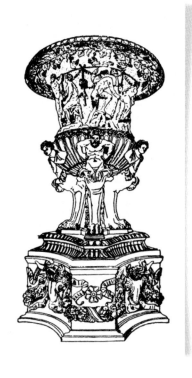

○ 머리말

이 책은 단순한 문양만을 나열한 참고 서적이 아닌, 고대에서 근대에 이르기까지의 다양한 문양을 오늘날 장식미술의 실정에 맞게끔 변형시켜 도안화한 자료집이라 할 수 있다.

내용에서는 단순한 개체적인 단일화에서부터 식물을 비롯한 각종 구조물의 무늬를 실무에 활용할 수 있도록 만든 연속 장식과, 특히 중세 유럽의 건축물 장식에 이르기까지 세계 유수 작가들의 작품을 담고 있다.

오늘날의 미술 분야에서는 장식을 필요로 하는 곳이 광범위하게 확산되고 있는 추세를 보이고 있는데, 우리나라에는 이를 위한 서적이 전무한 상태에 있음을 간파한 본사에서는 다소나마 장식 미술에 도움을 주고자 정성을 모아 본서를 간행하게 되었으며, 비록 한정된 지면 관계로 독자들의 요구를 완벽하게 충족시켜 주지 못하더라도 조금이라도 도움을 주고자 감히 장식 도안을 출간하게 됨을 보람으로 생각하면서 독자들의 양해를 구하는 바이다.

<div align="right">편 저 자</div>

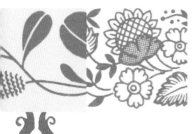
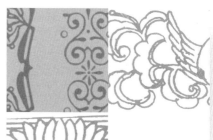

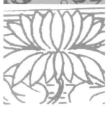
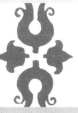

⬤ 차 례

단일화의 현대 장식

연속 장식

21

24

25

27

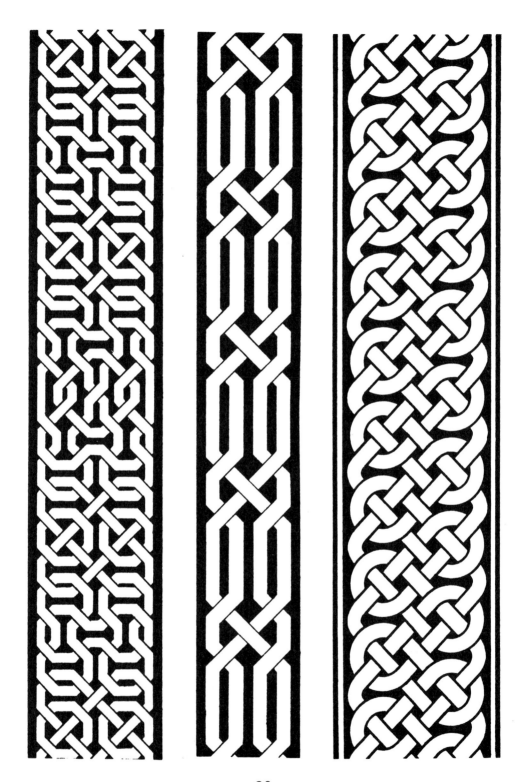

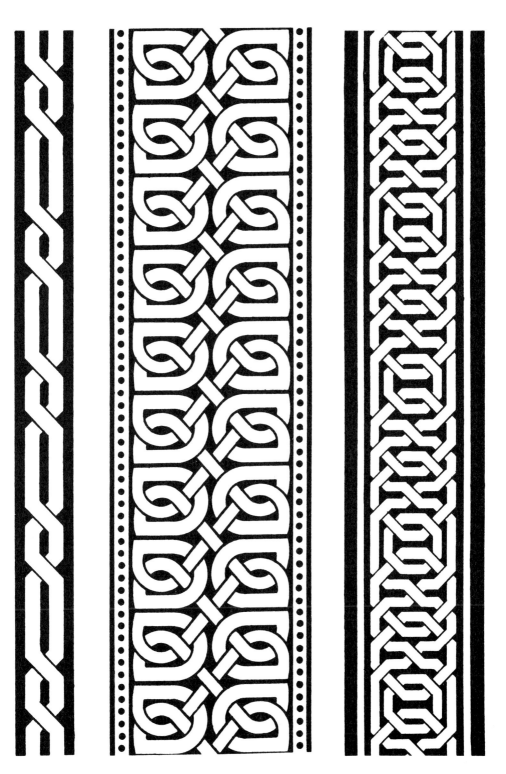

31

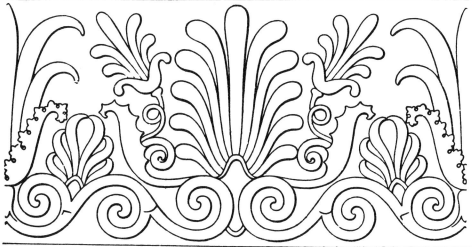

38

39

40

41

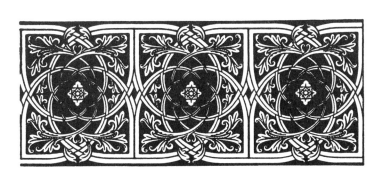

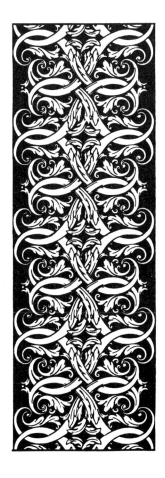
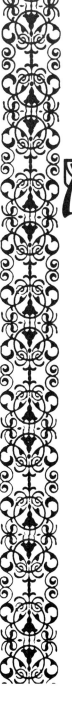

44

45

60

83

87

94

104

105

일반화의 장식

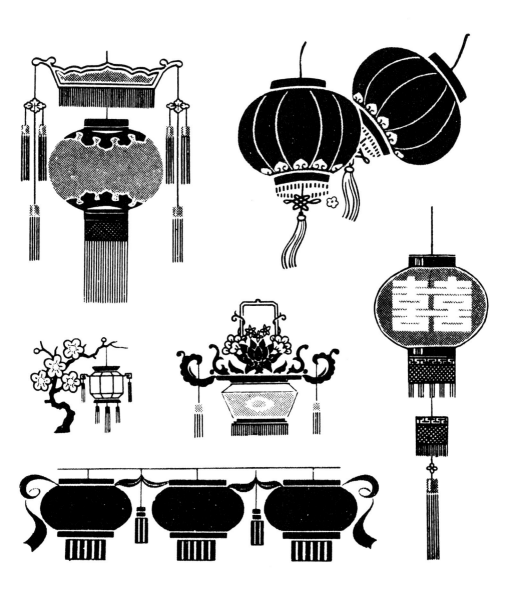

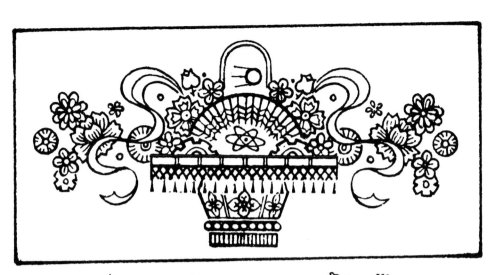

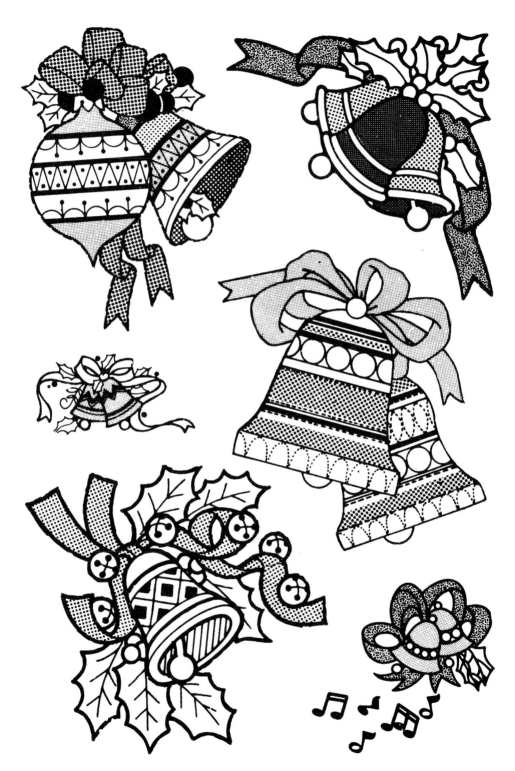

114

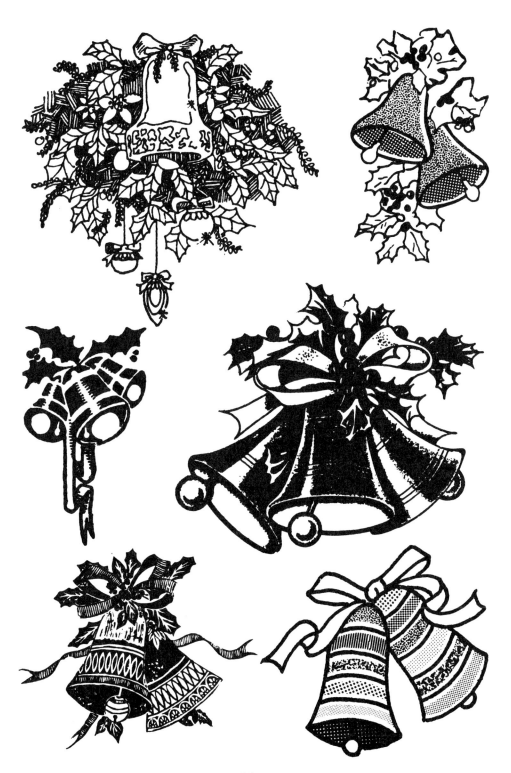

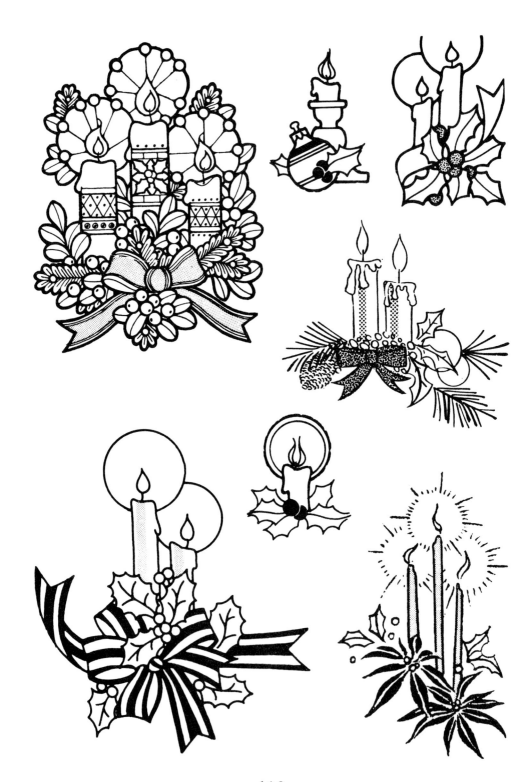

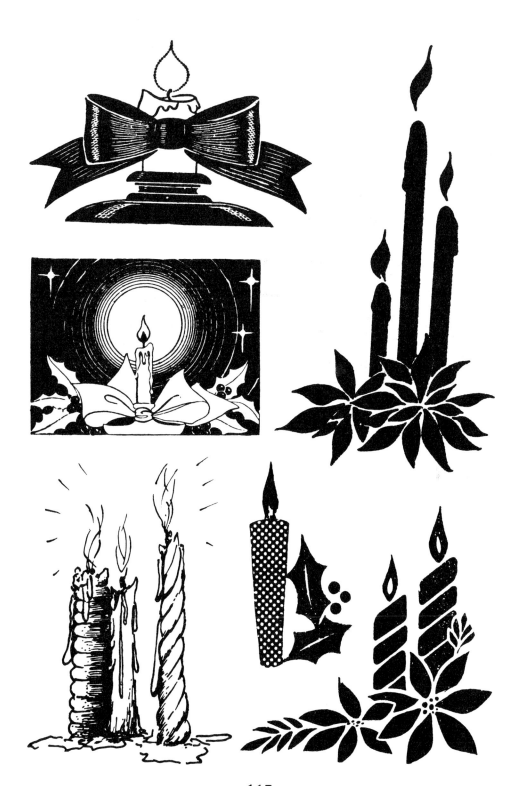

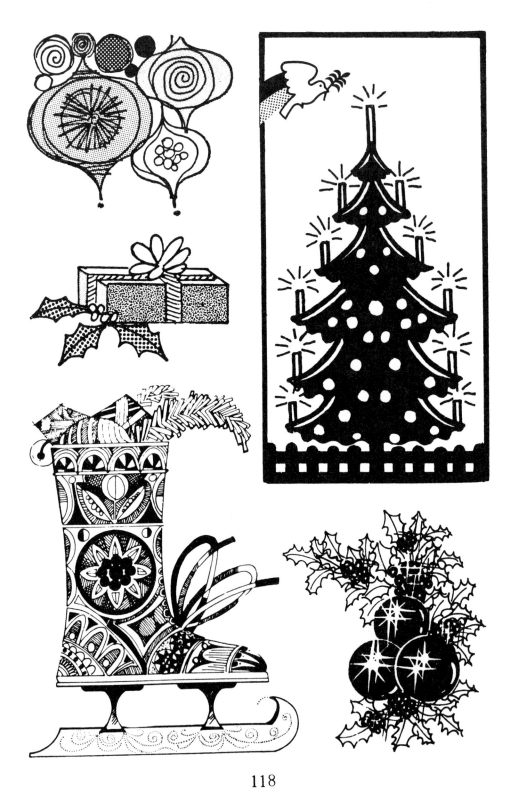

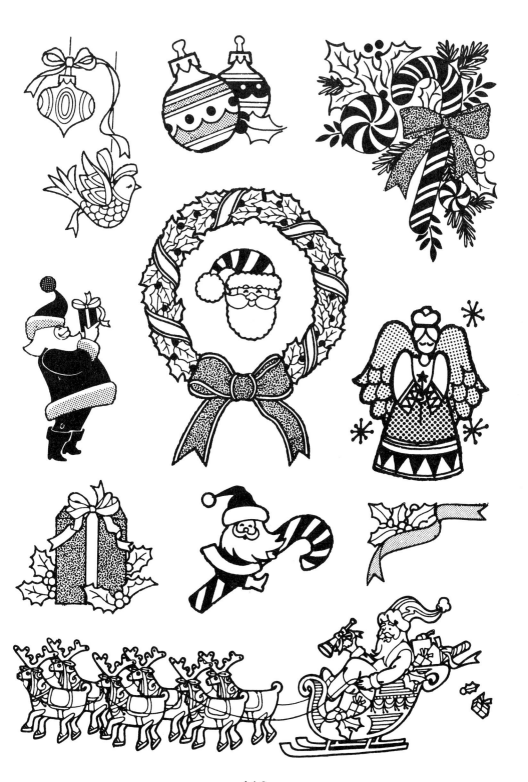

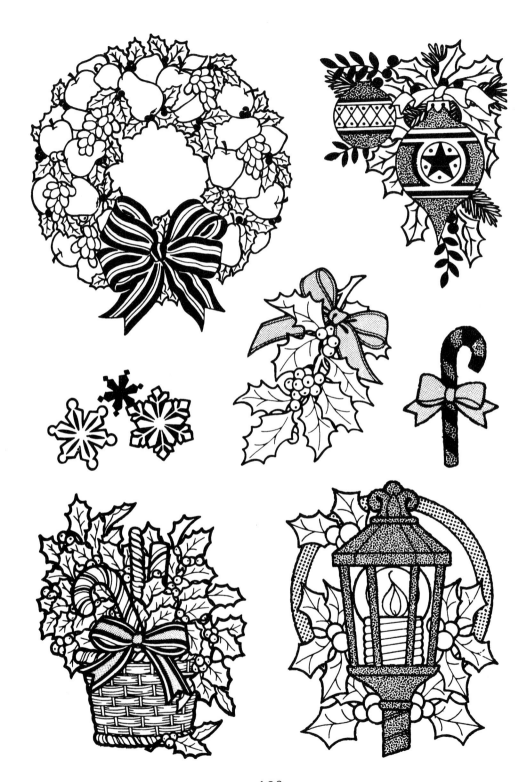

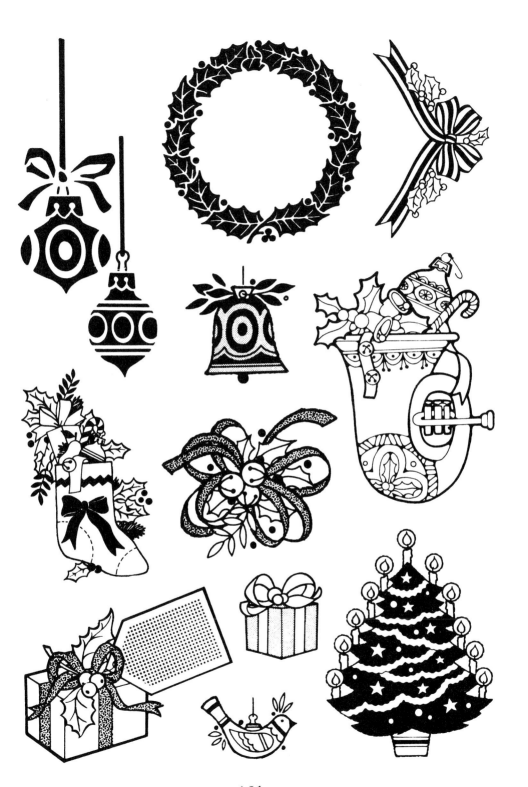

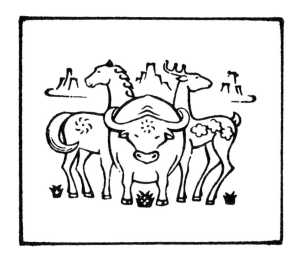

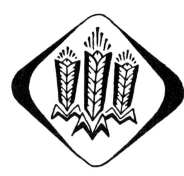

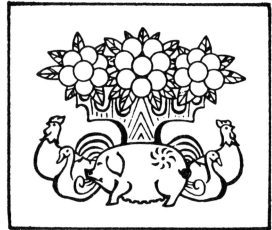

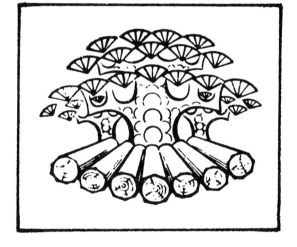

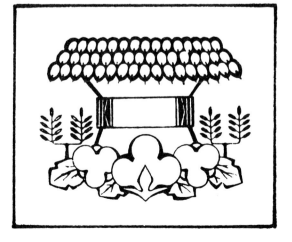

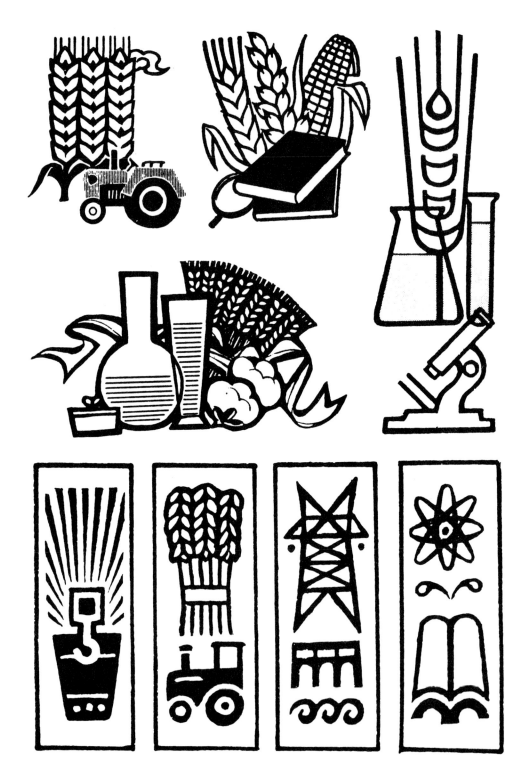

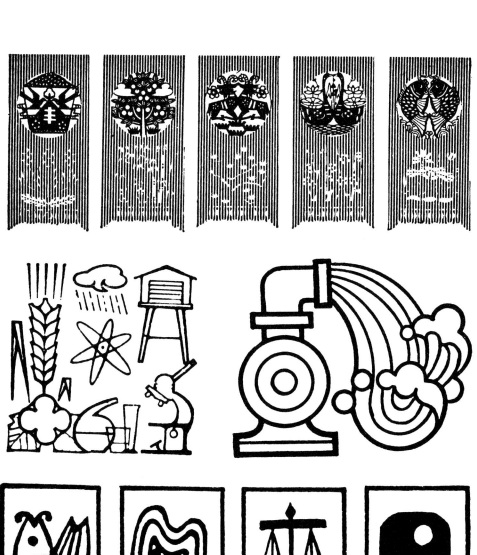

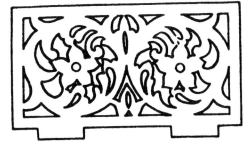

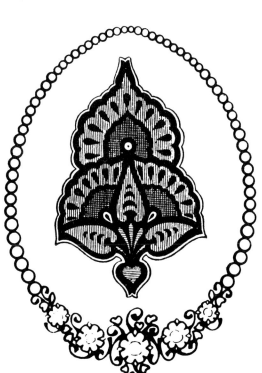

10
週年紀念

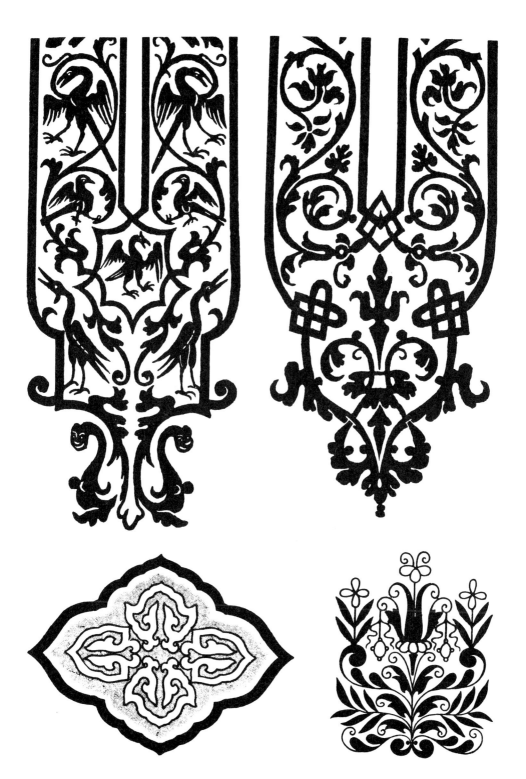

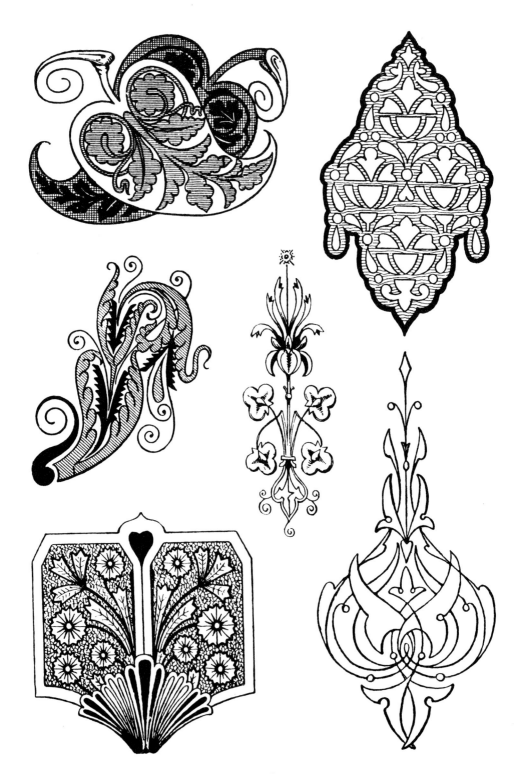

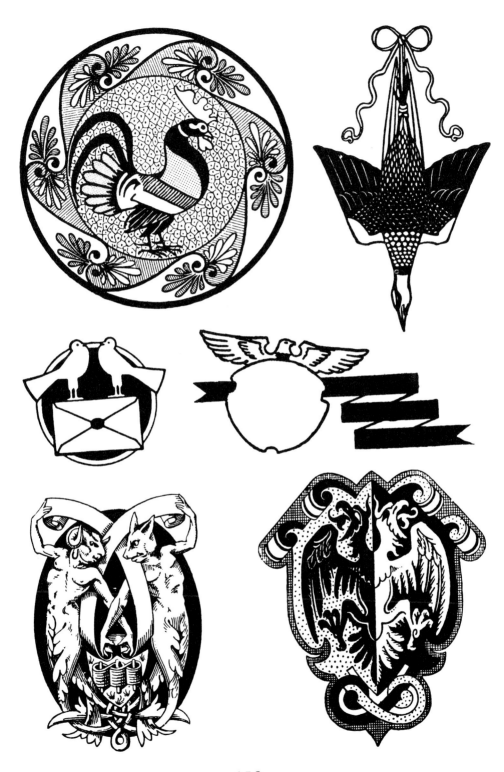

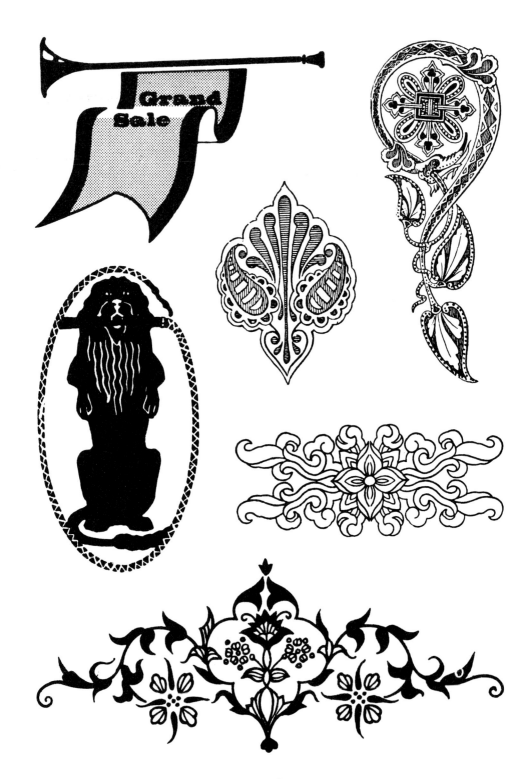

Grand Sale

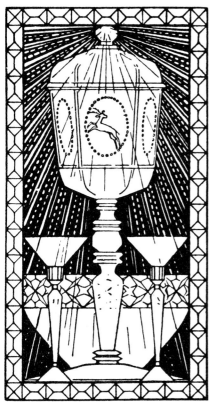

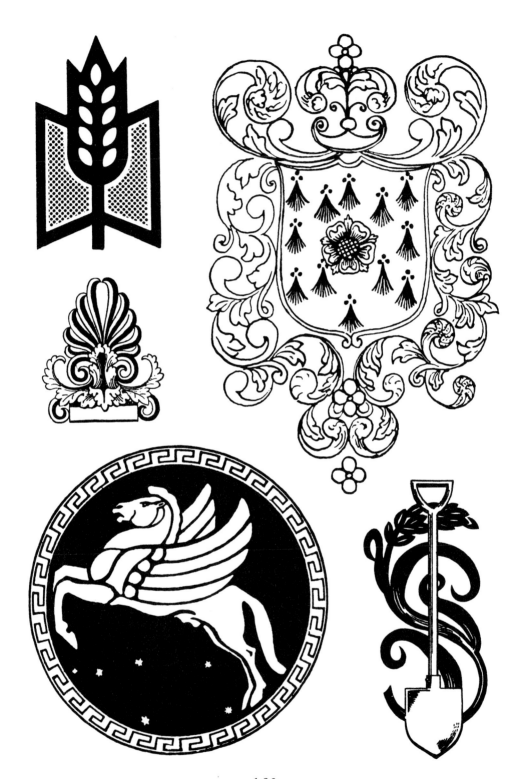

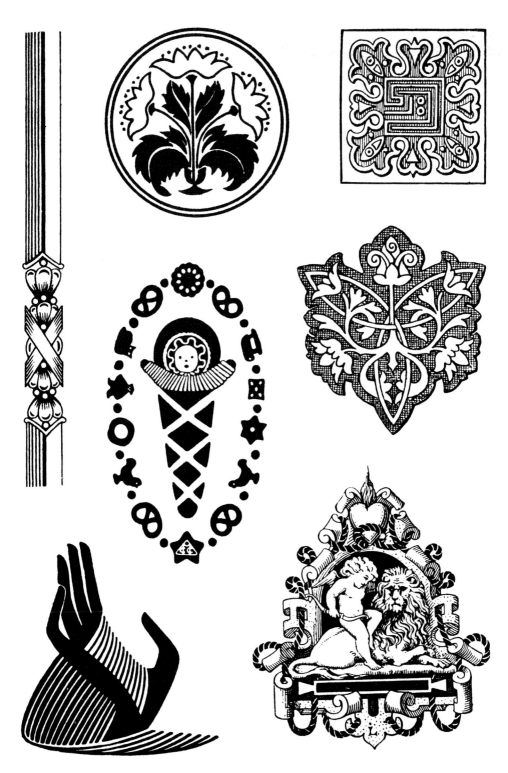

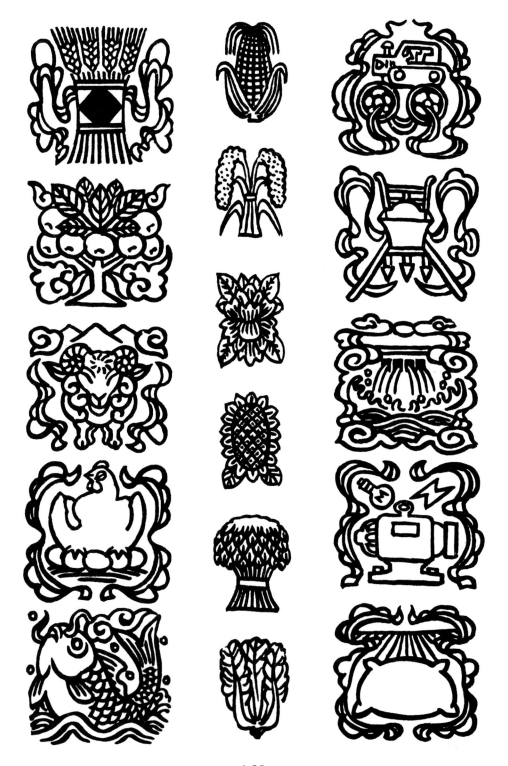

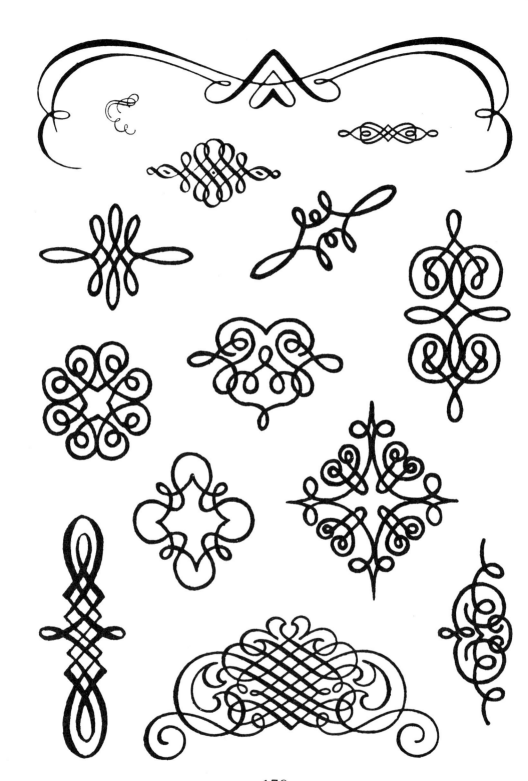

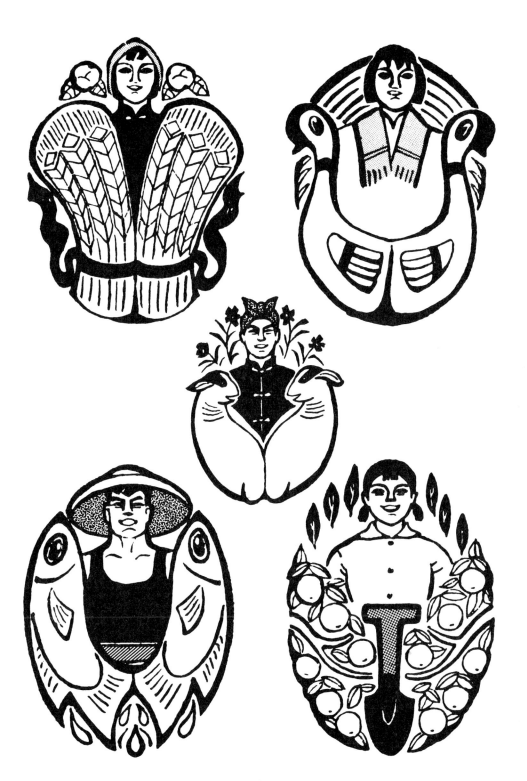

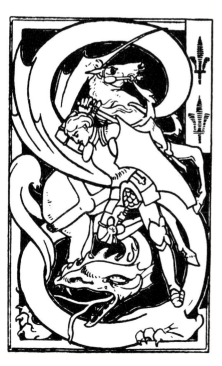
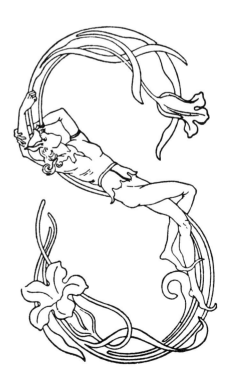

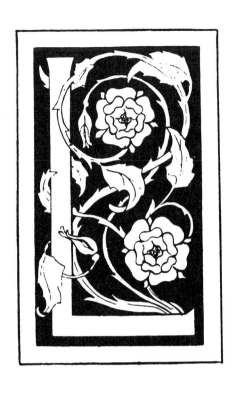

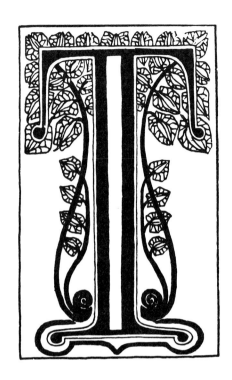

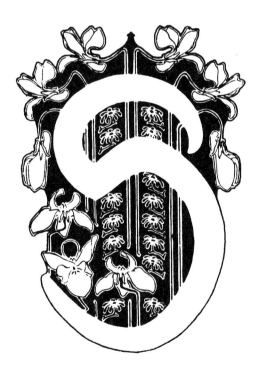

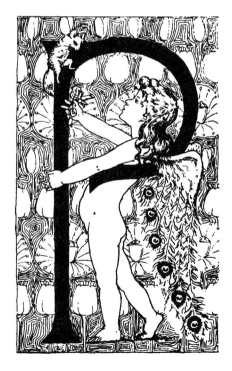

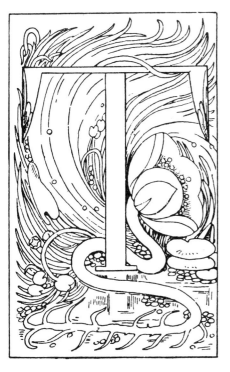

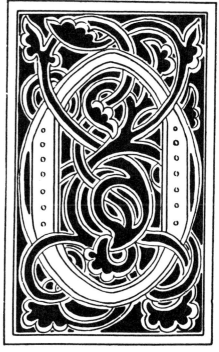

183

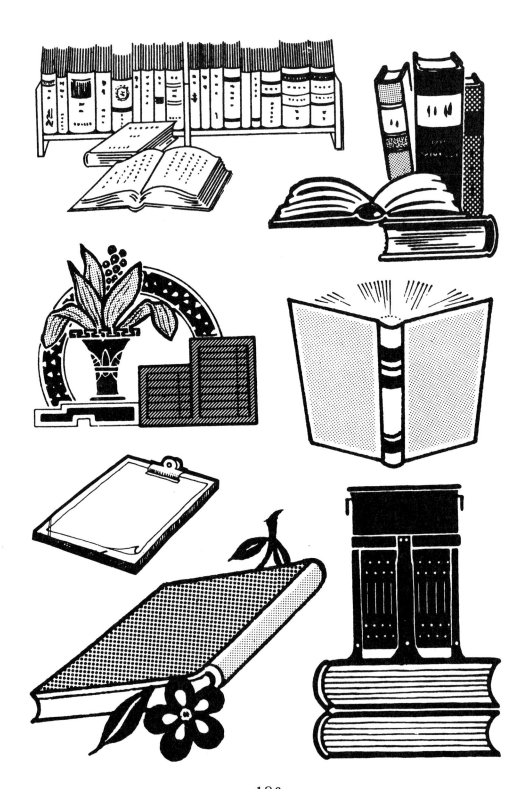

고대 유럽의 건축물 장식

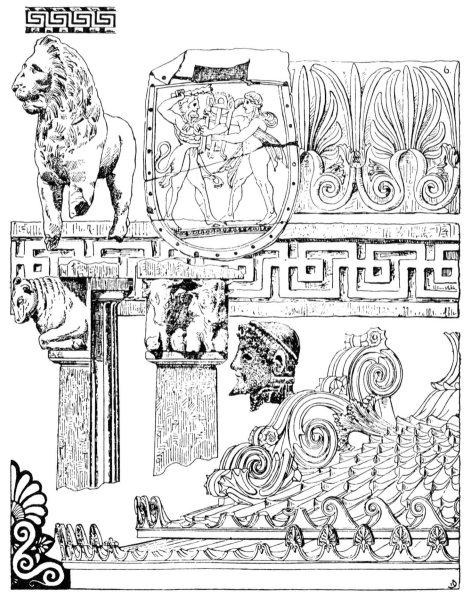

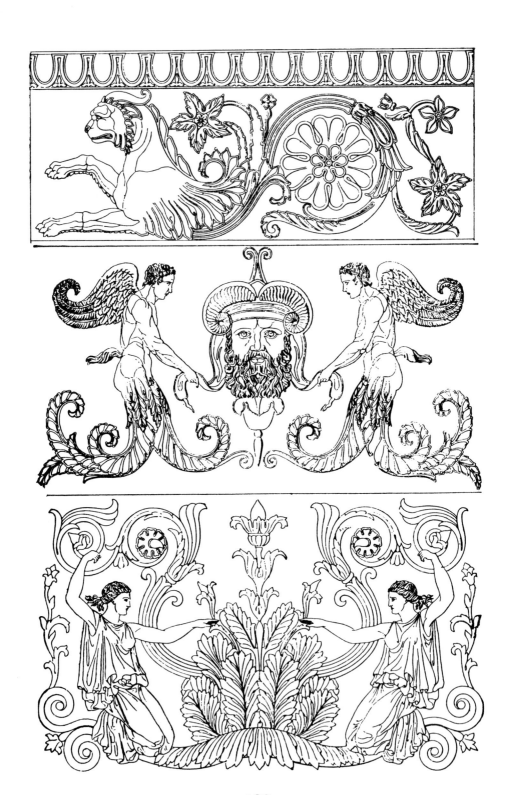

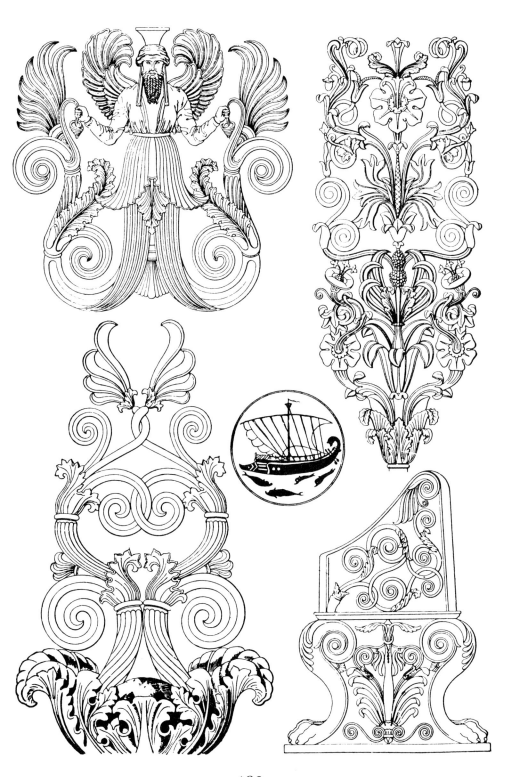

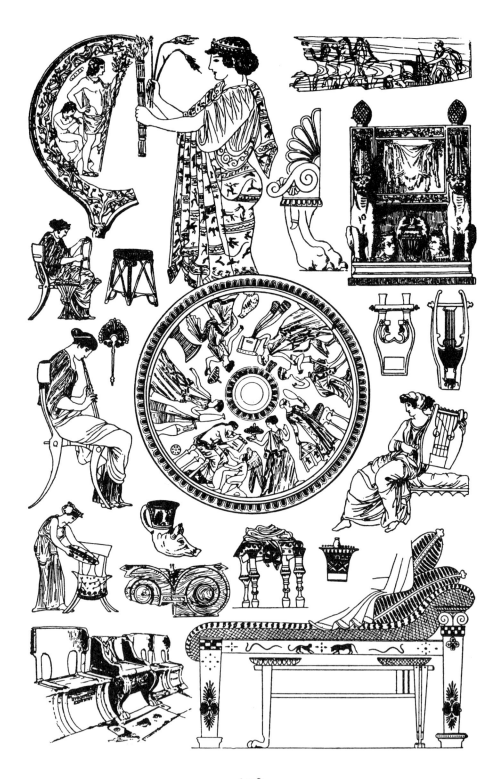

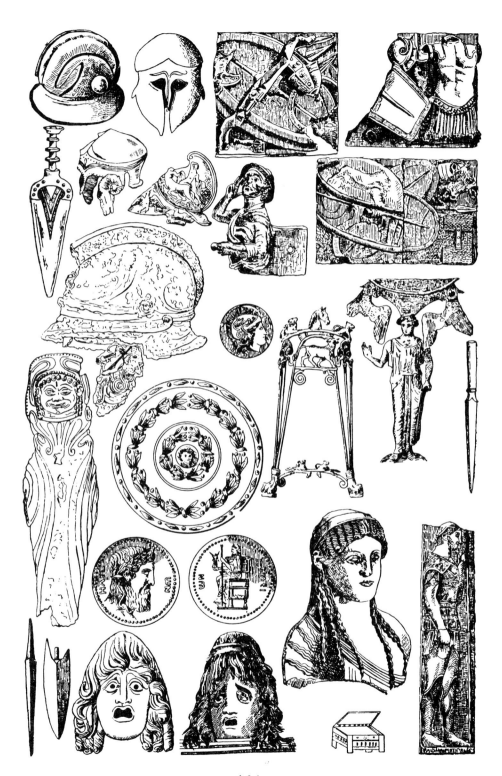

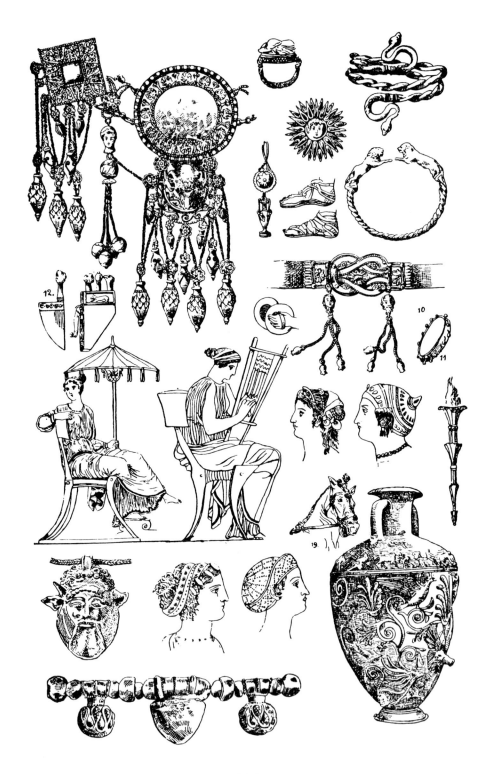

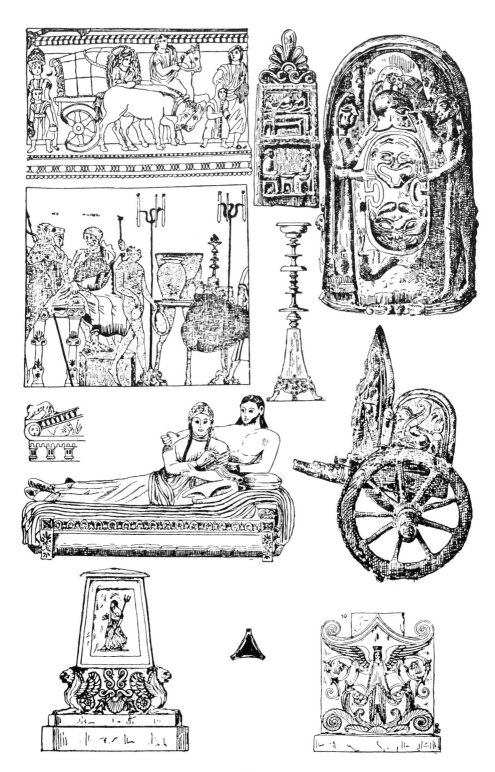

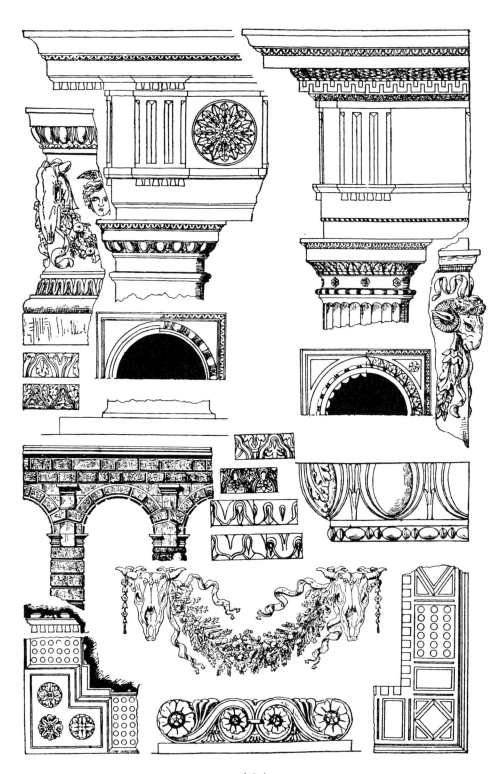

194

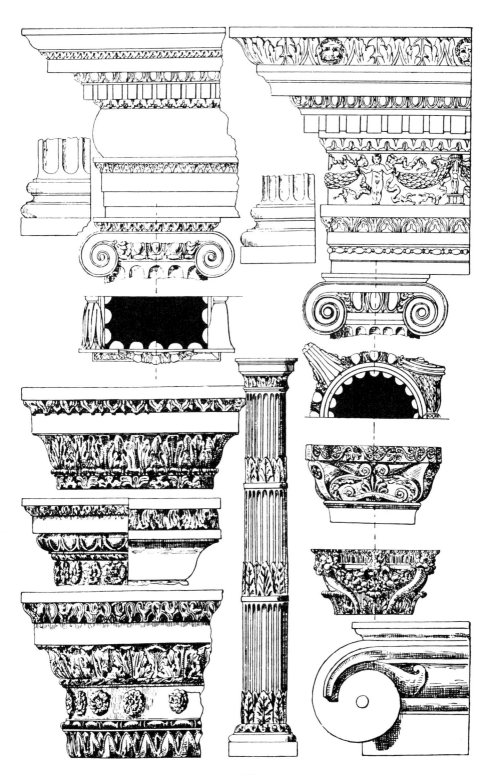

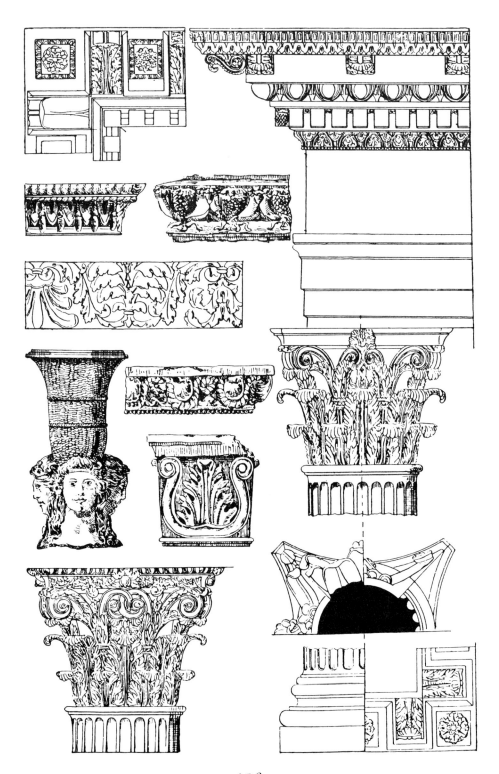

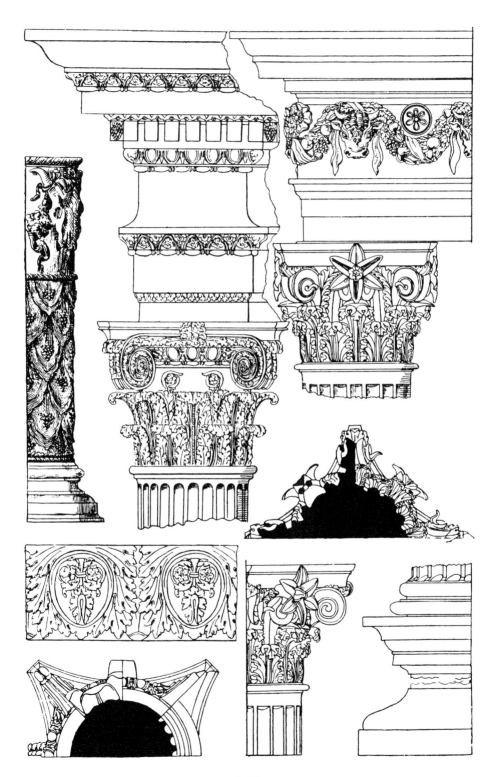

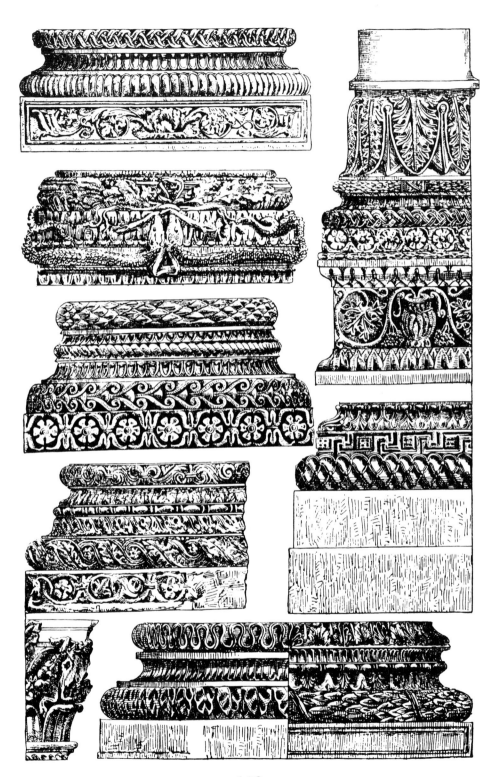

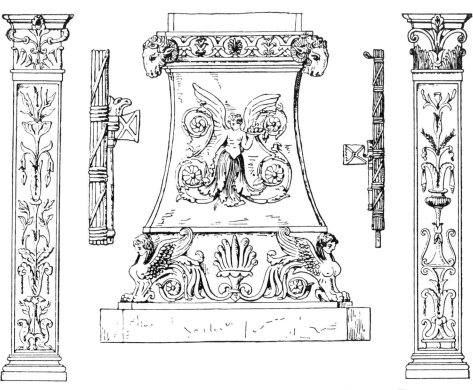

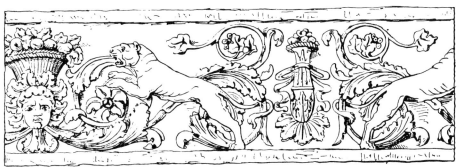

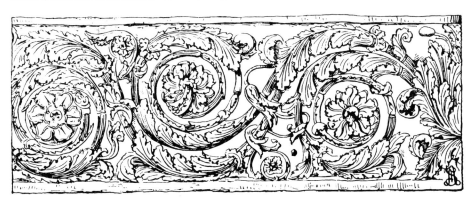

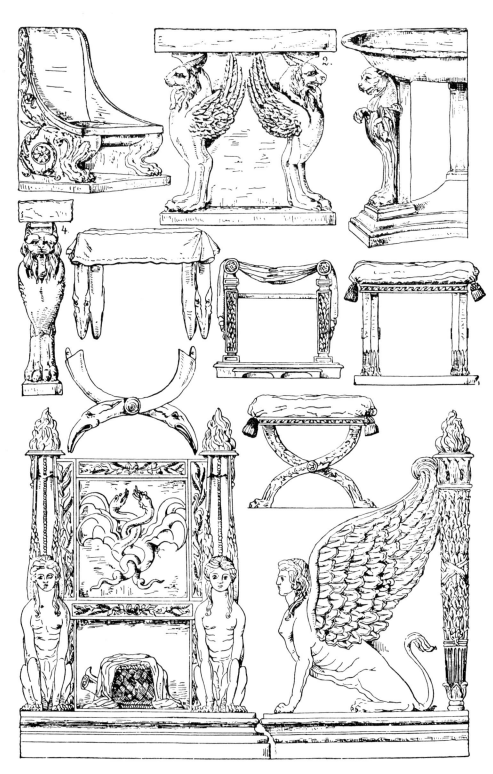

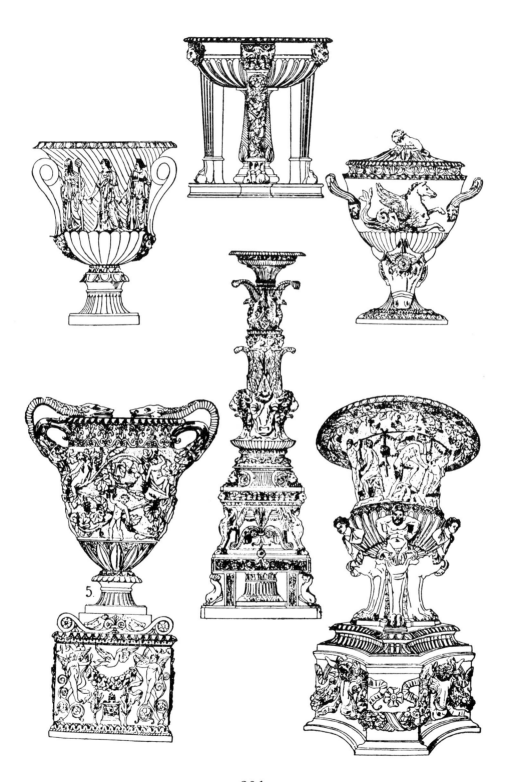

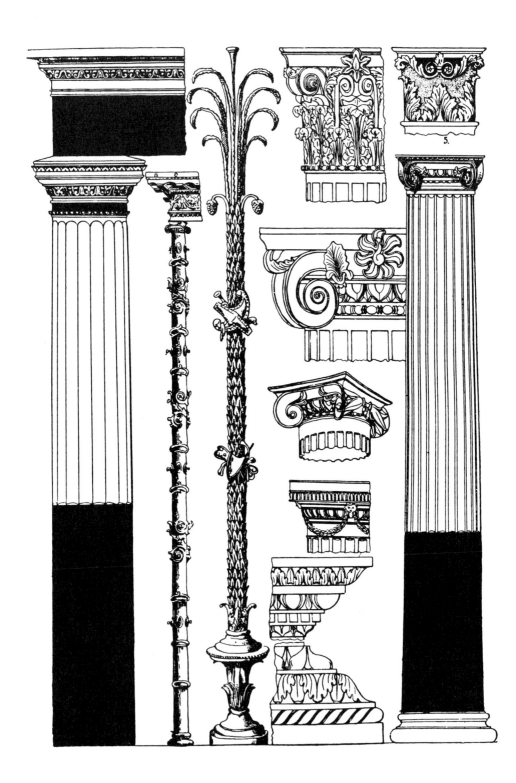

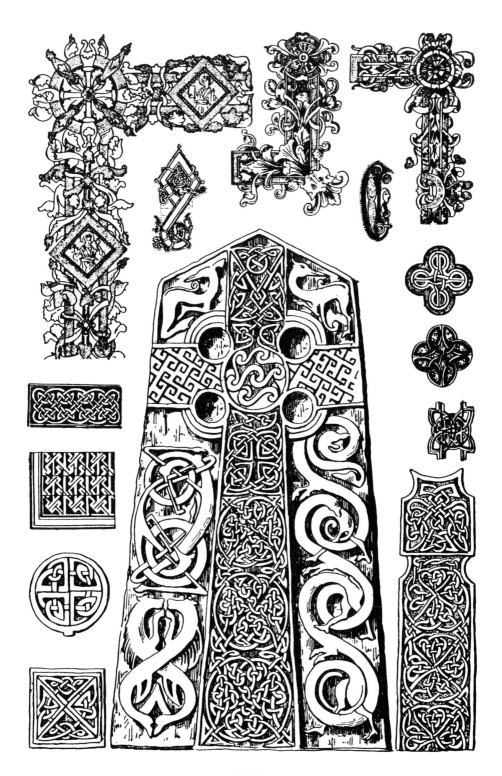

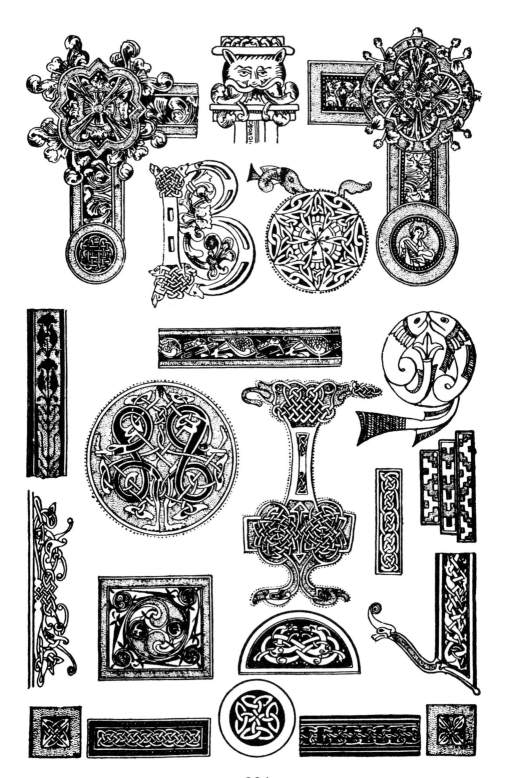

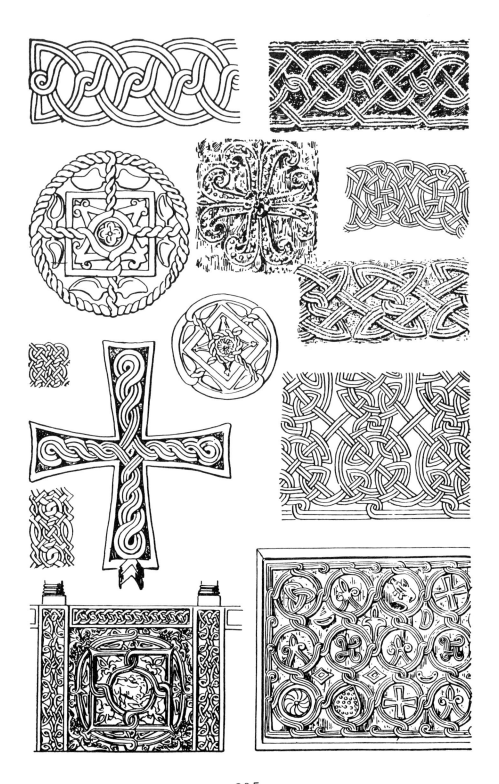

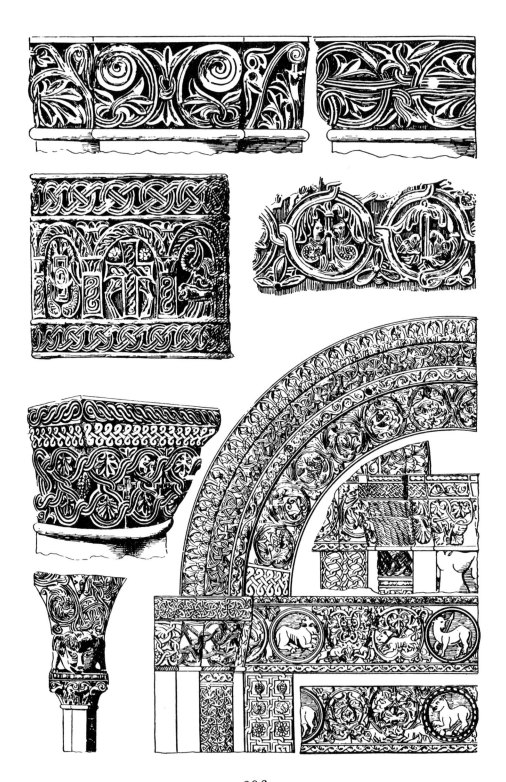

206

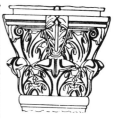

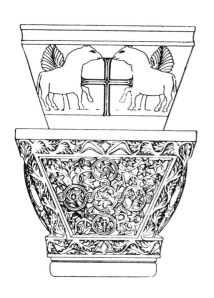

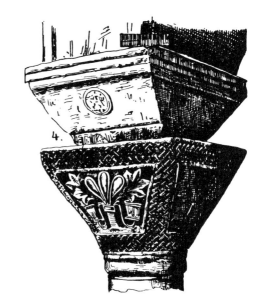

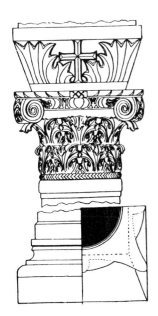

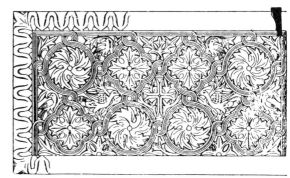

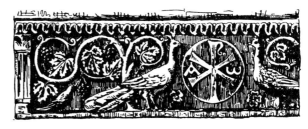

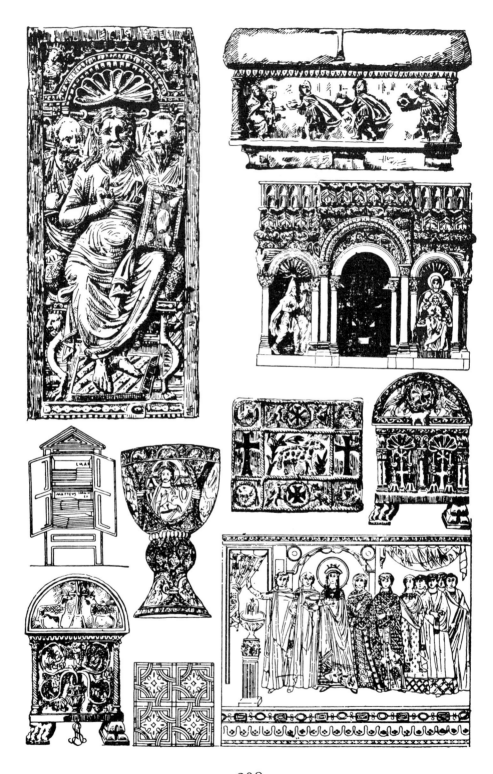

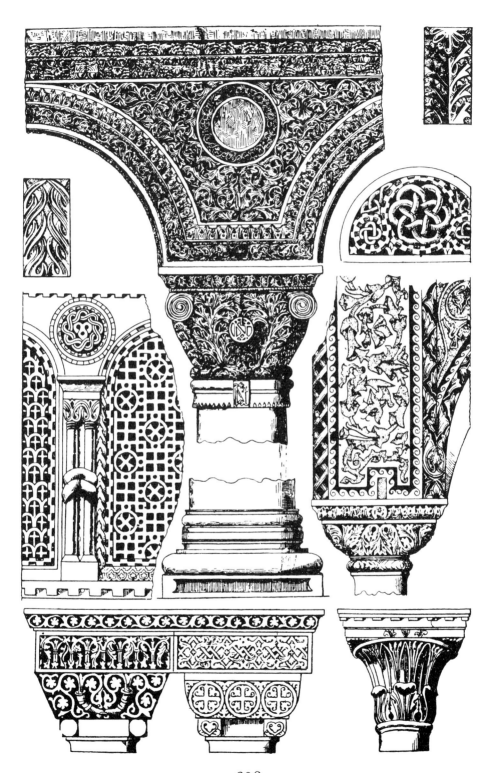

209

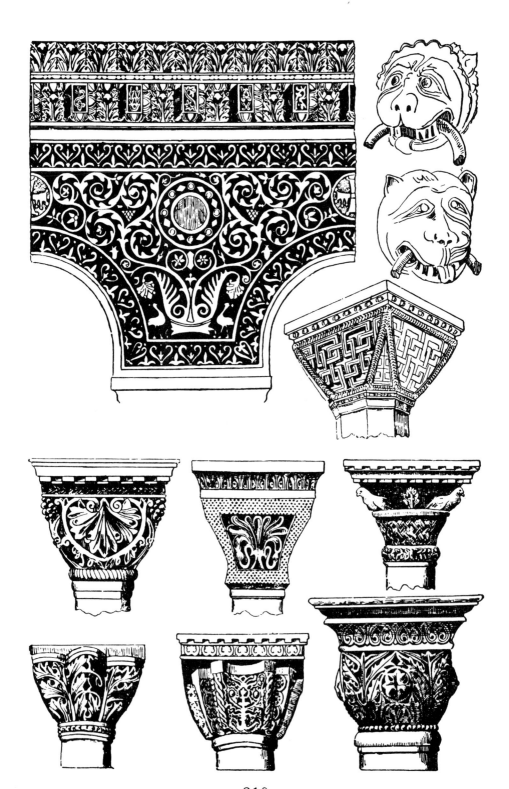

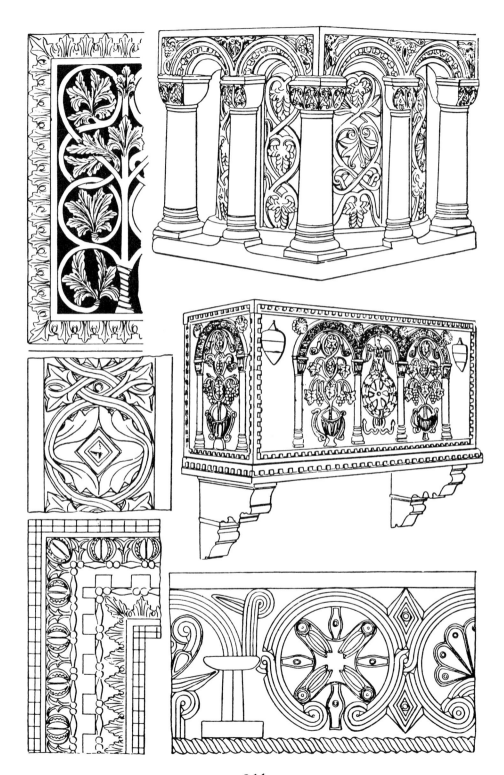

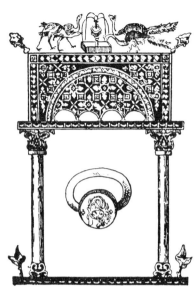

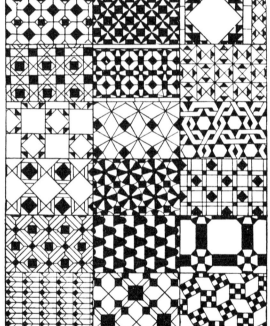
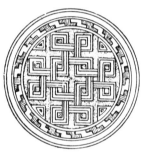
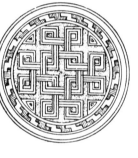

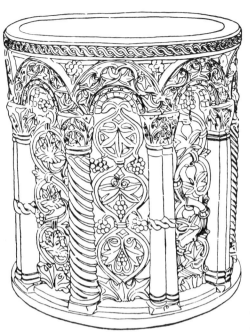

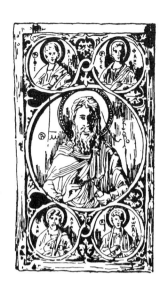

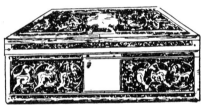

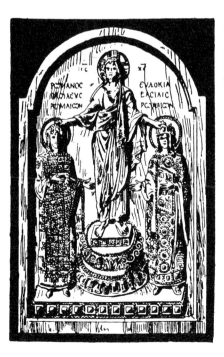

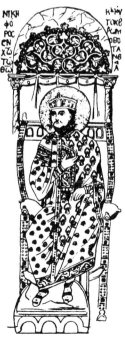

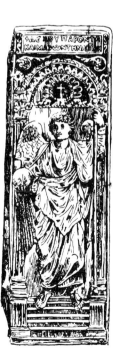

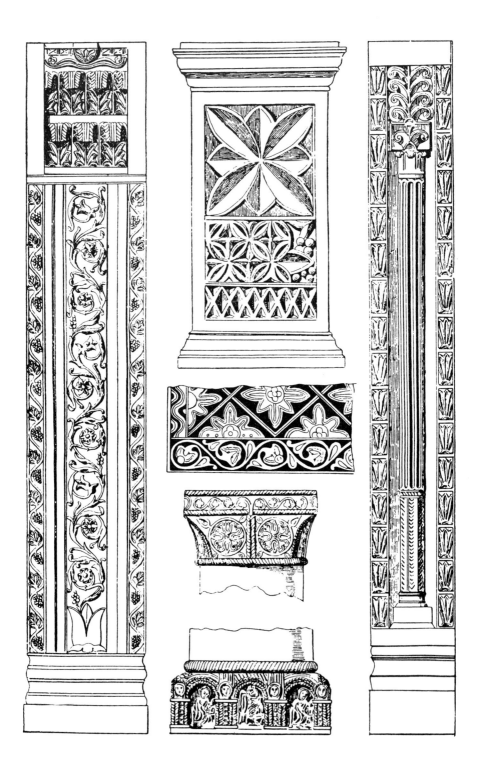

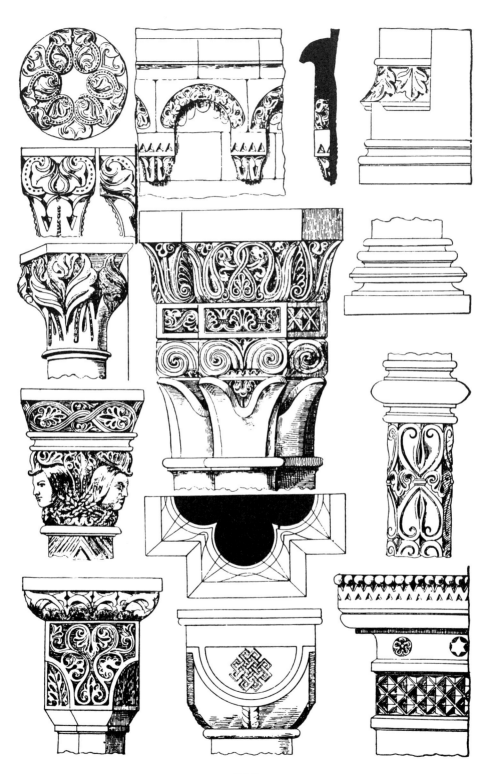

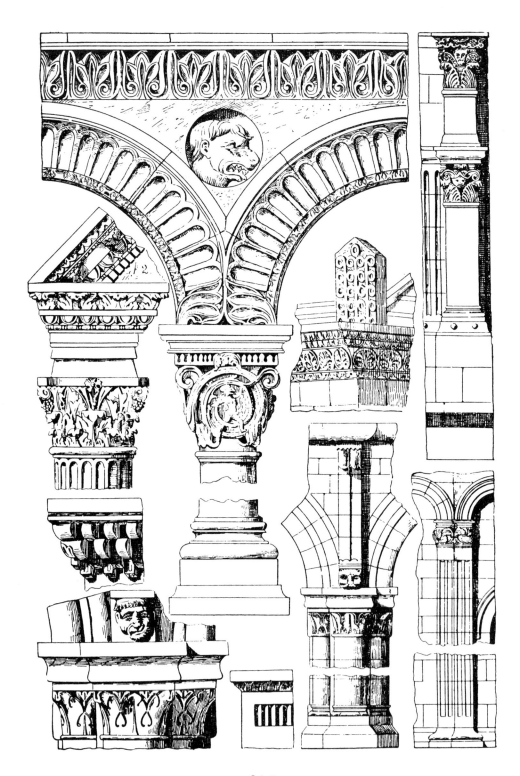

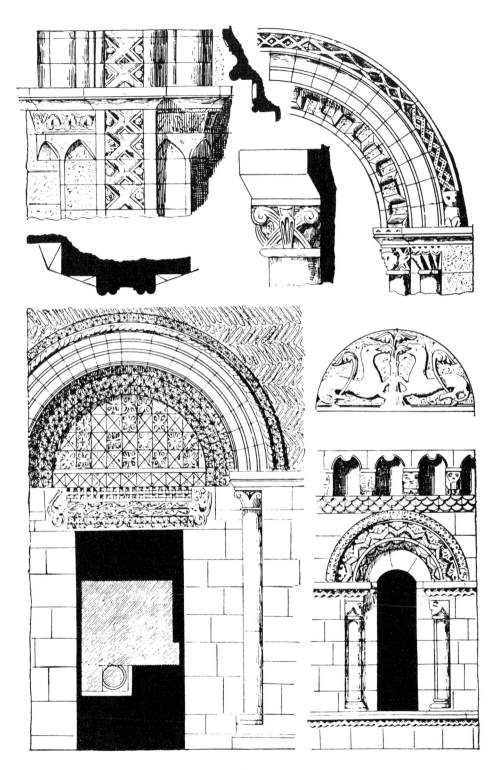

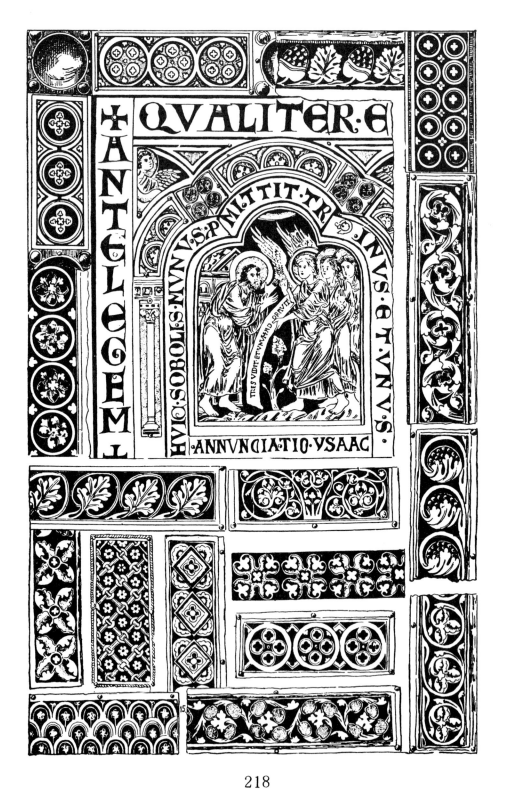

QVALITER·E

ANTE·LEGEM

HVI·Q·SOBOLIS·MVNVS·PMITTIT·TR·INVS·ET·VNVS·

TRES·VIDIT·ETVNVM·ADORAVIT

·ANNVNCIATIO·VSAAC

218

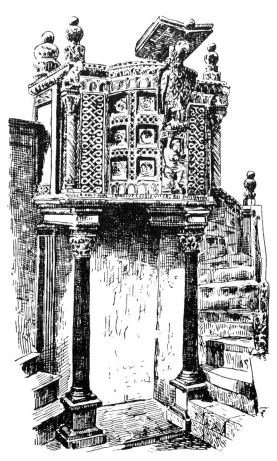

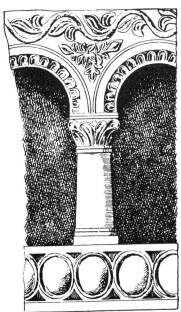

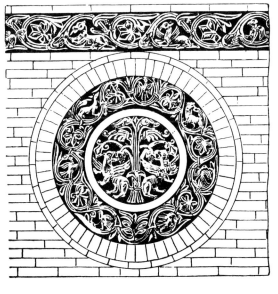

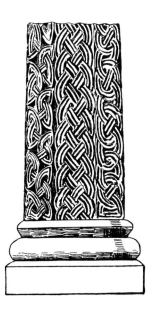

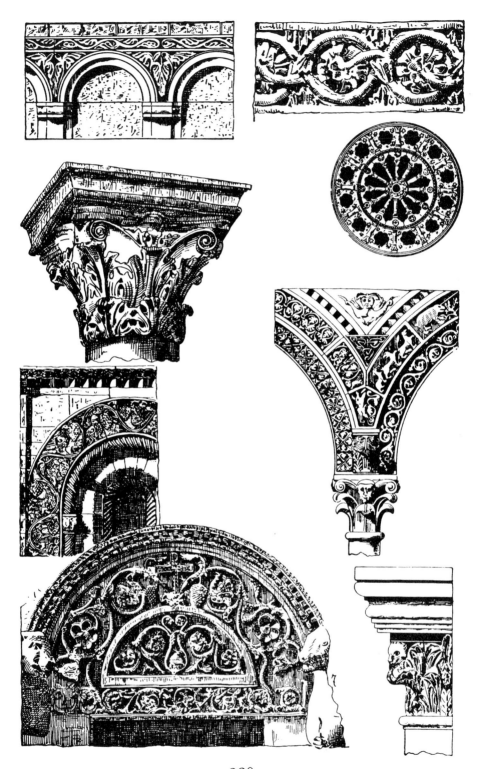

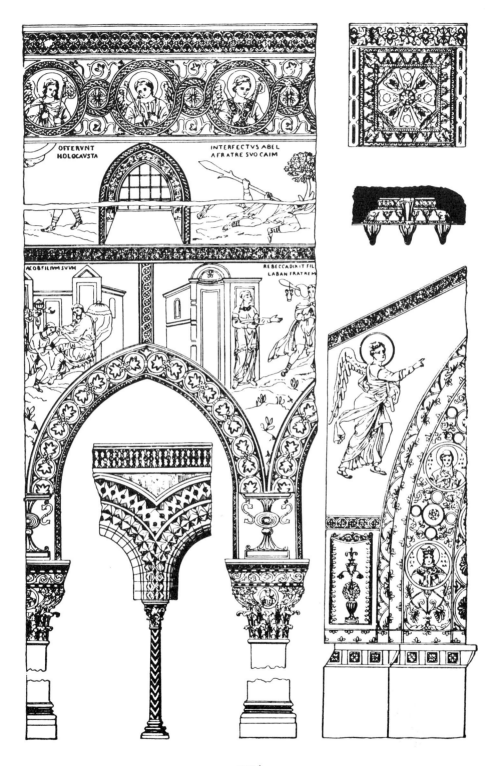

221

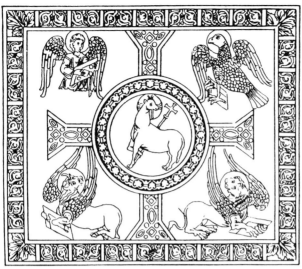 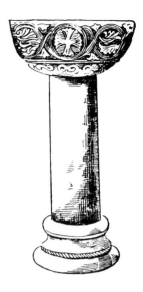

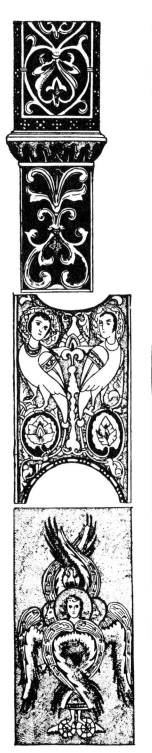
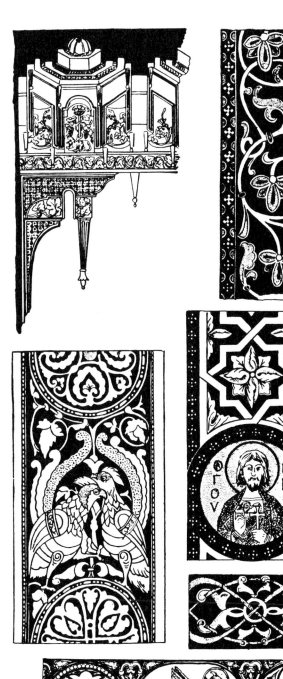

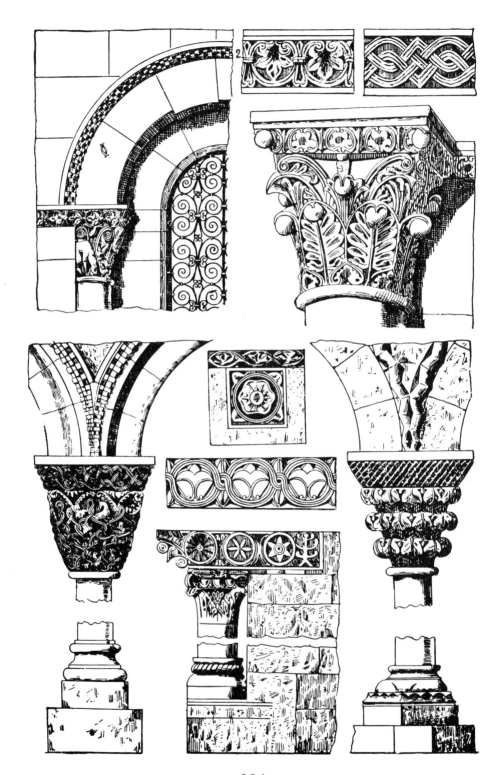

224

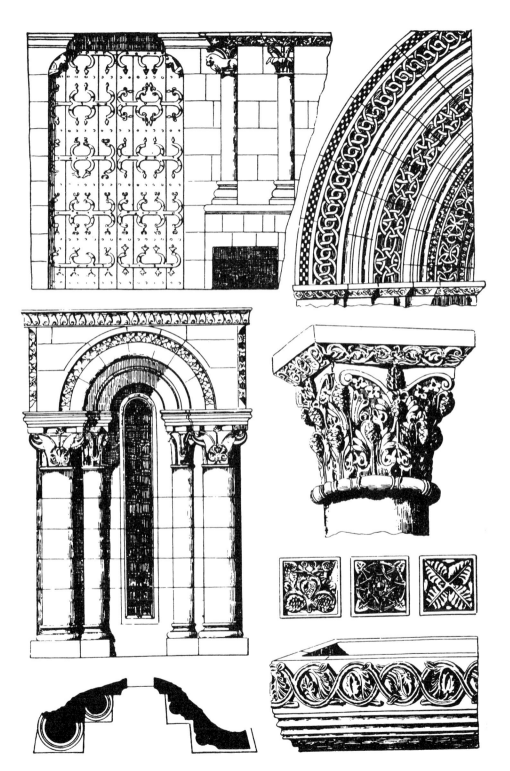

225

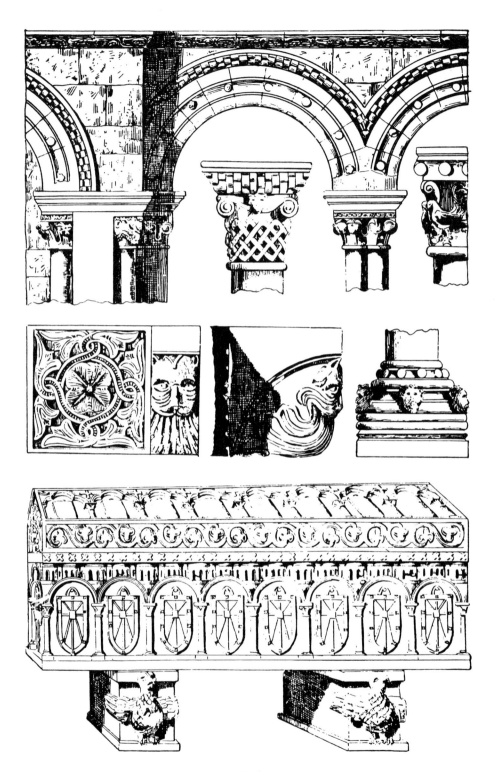

226

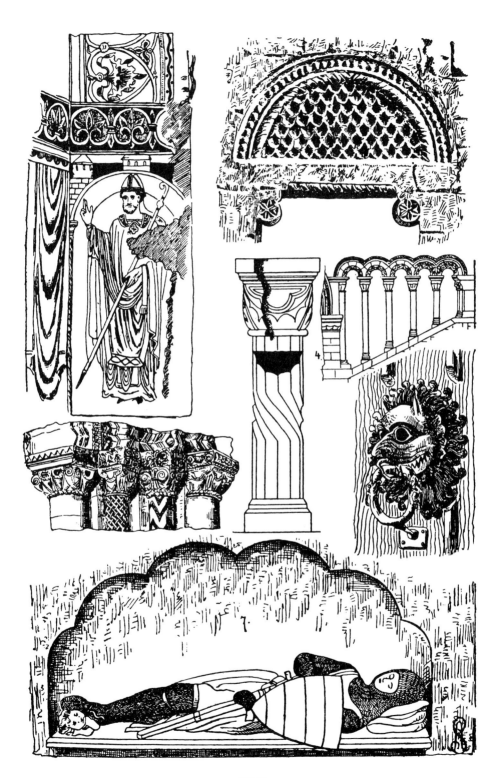

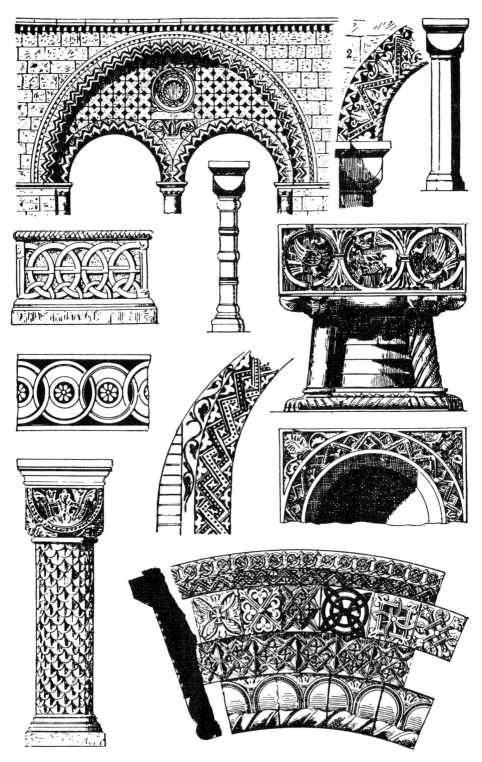

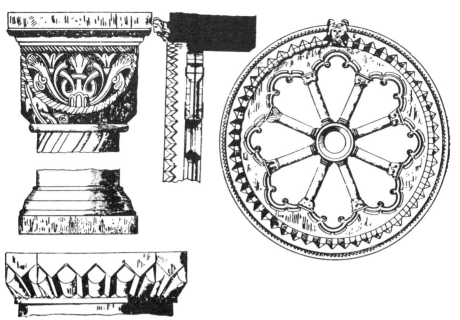

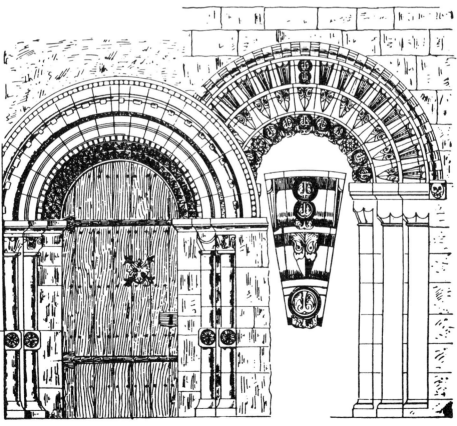

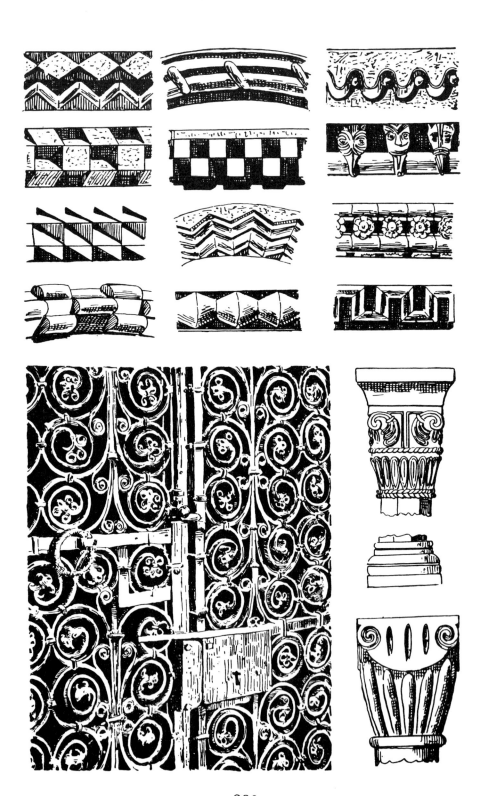

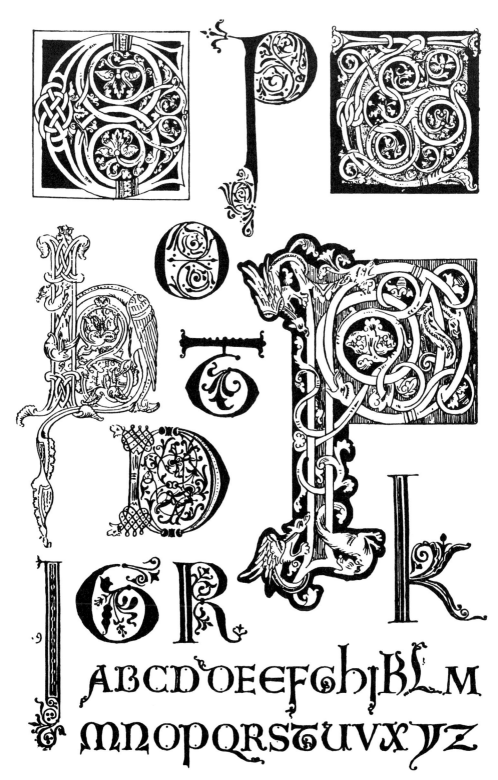

ABCDOEEFChIKLM
MNOPQRSTUVXYZ

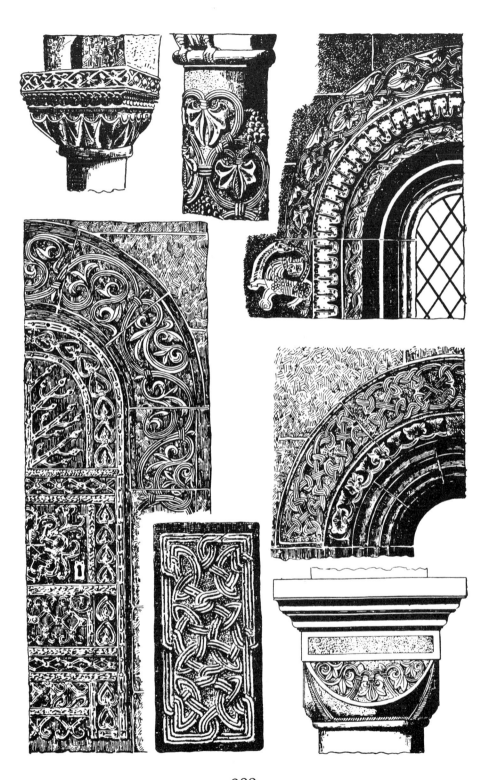

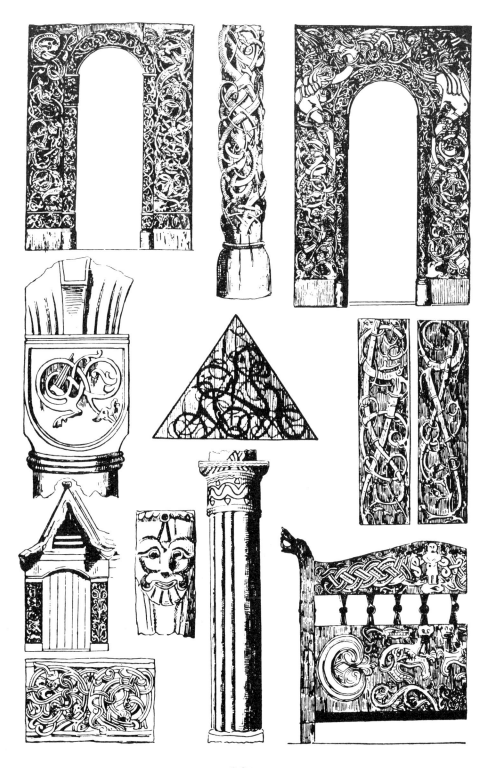

233

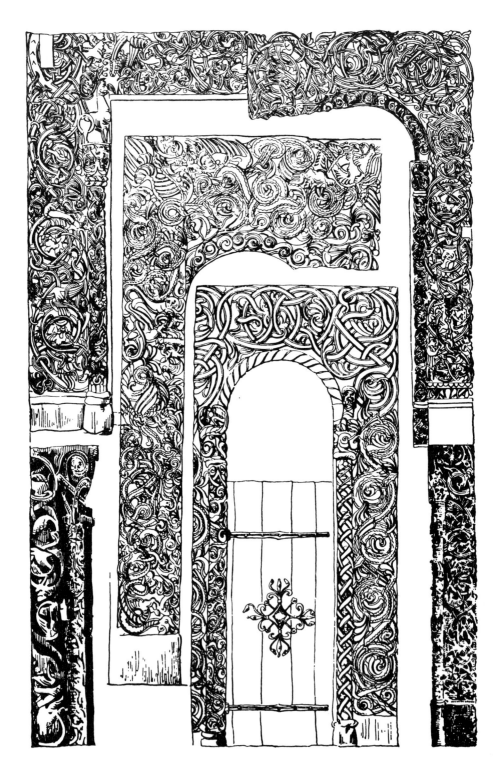

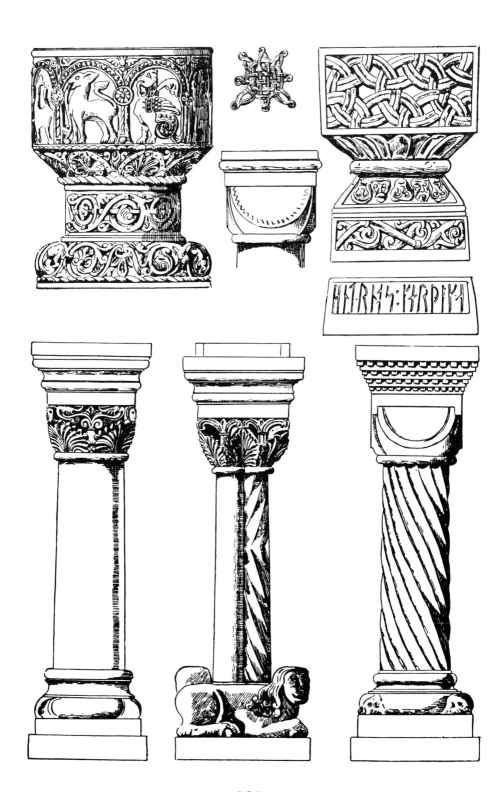

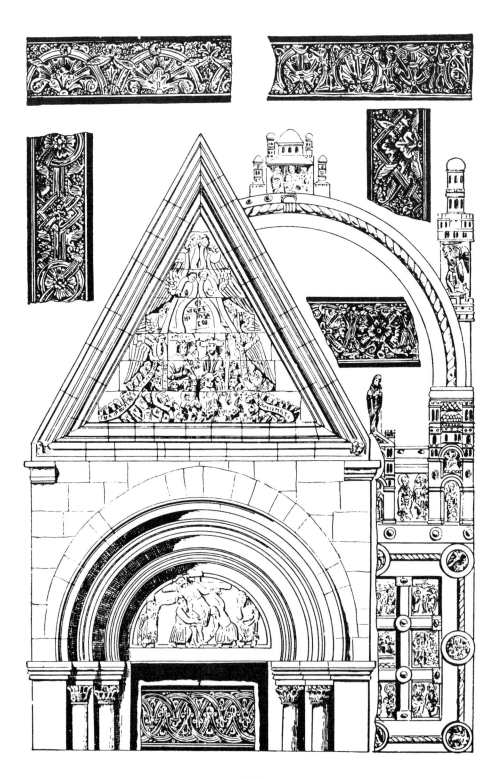

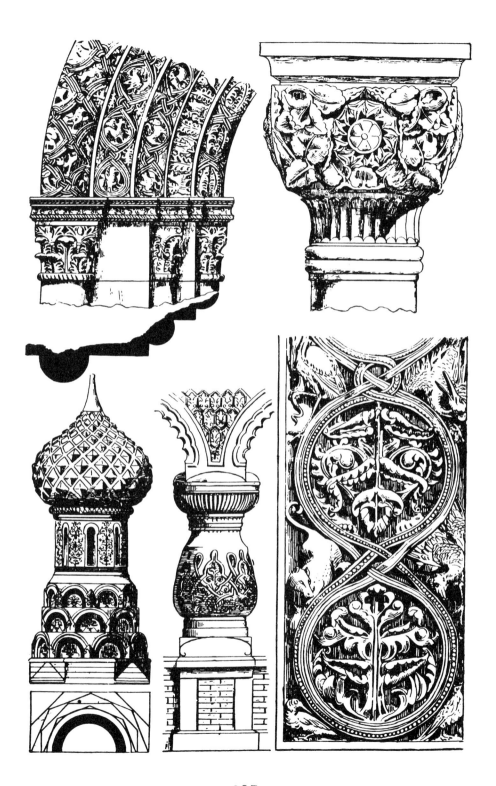

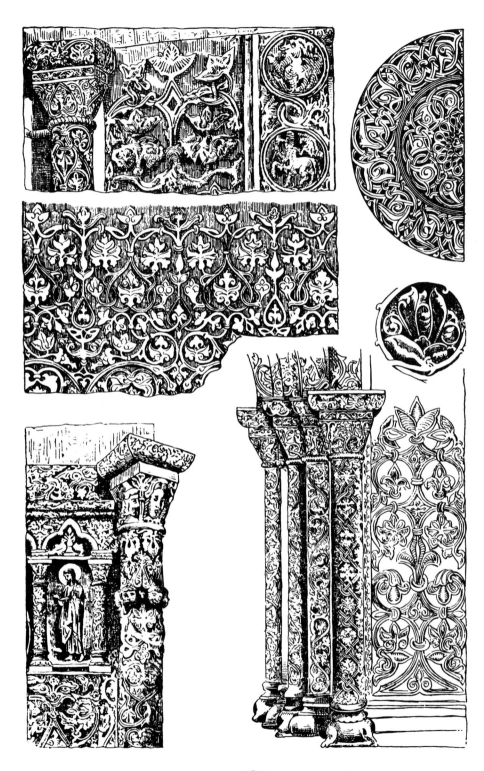

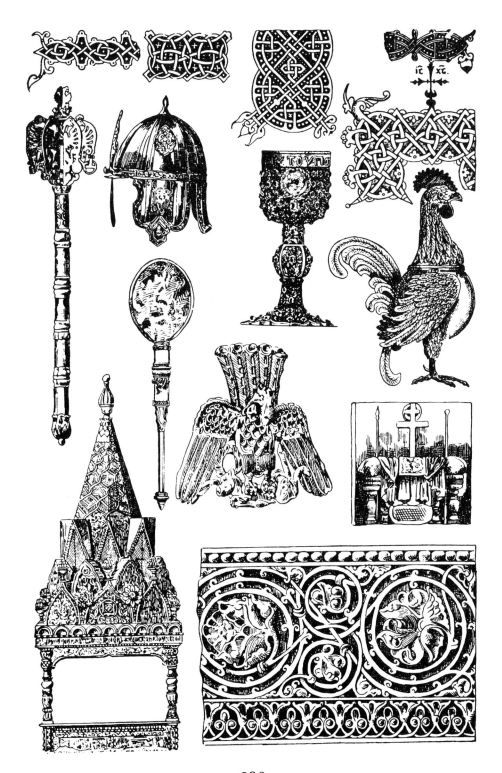

239

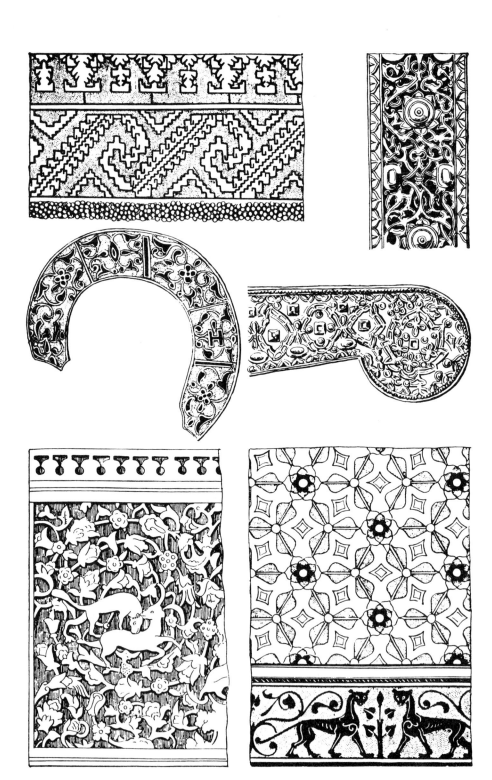

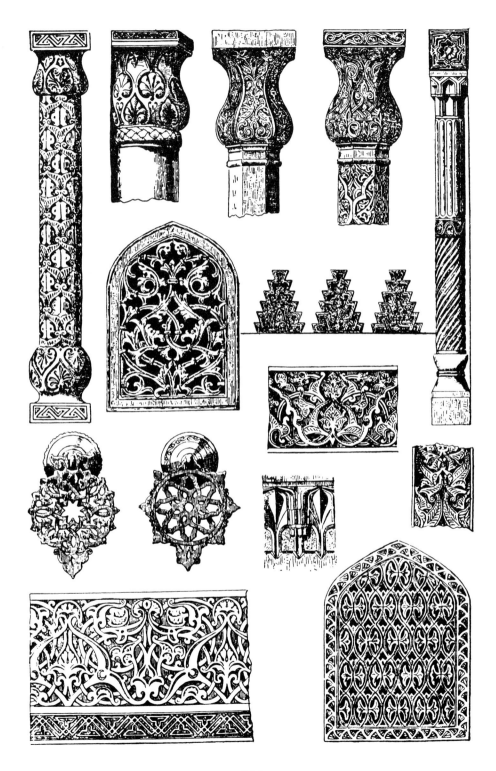

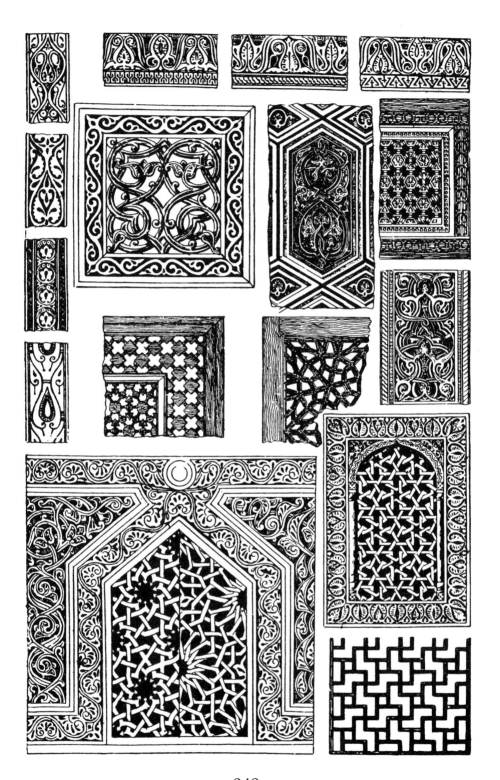

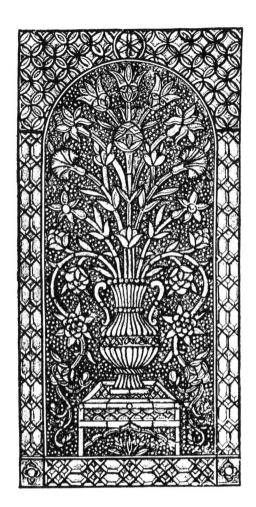

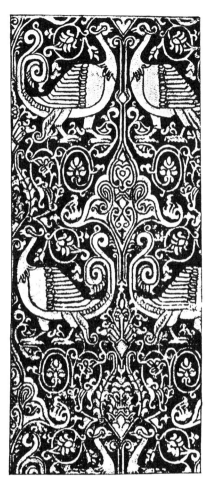

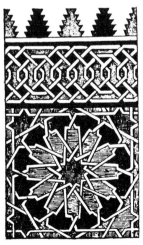

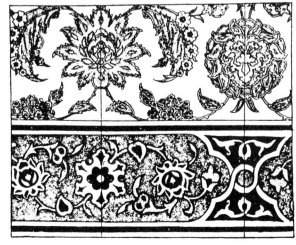

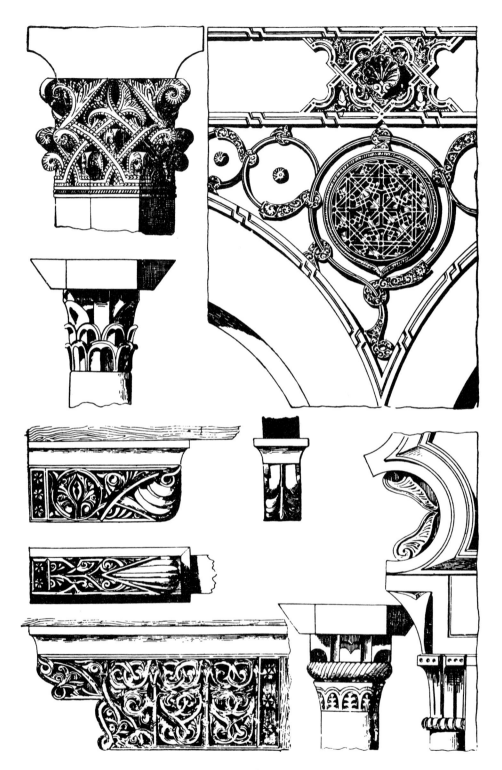

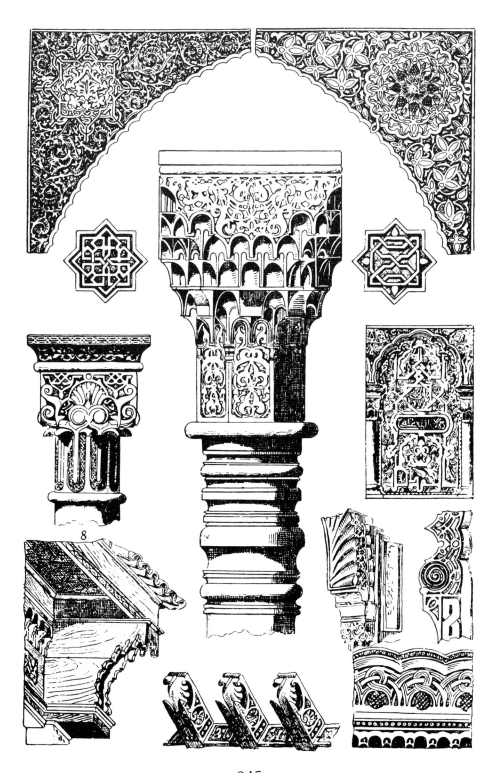

8

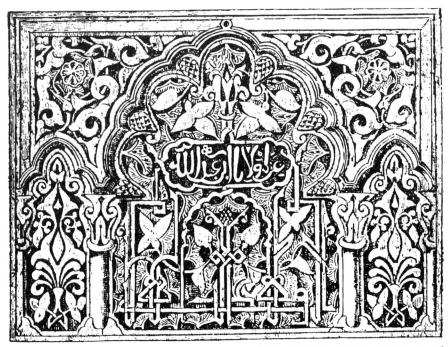

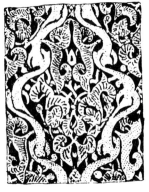

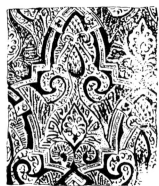

246

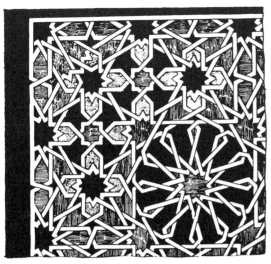
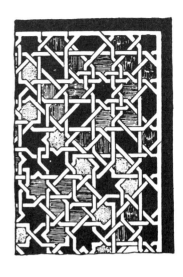
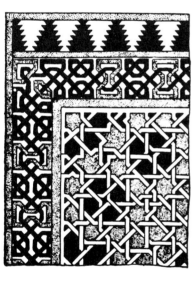
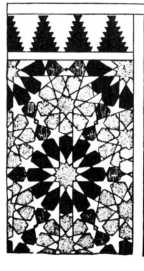
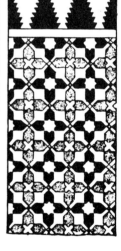
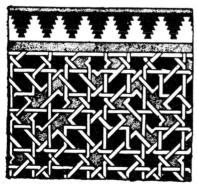

247

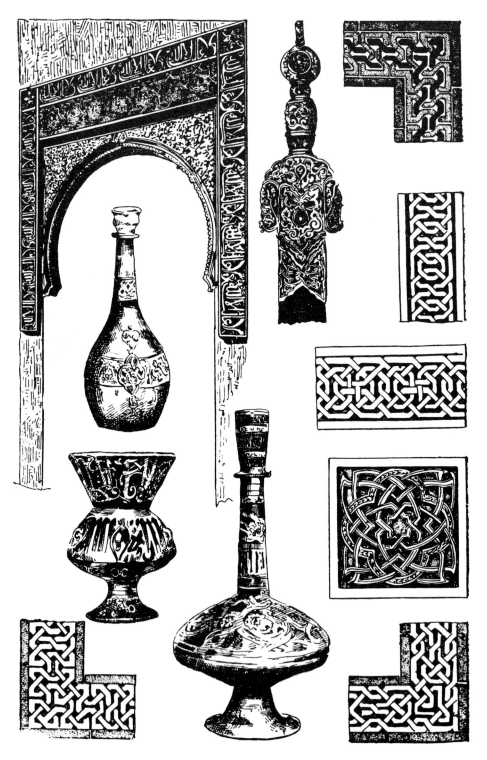

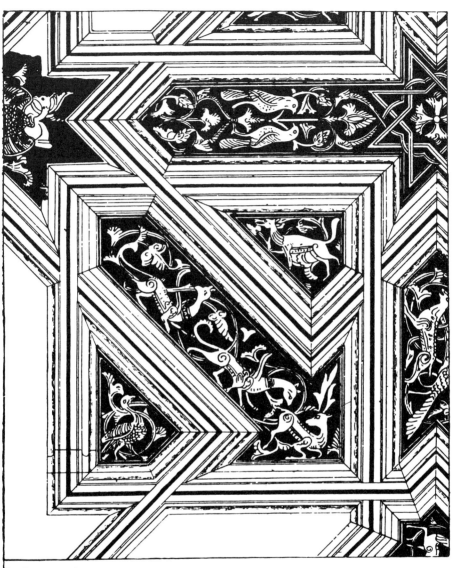

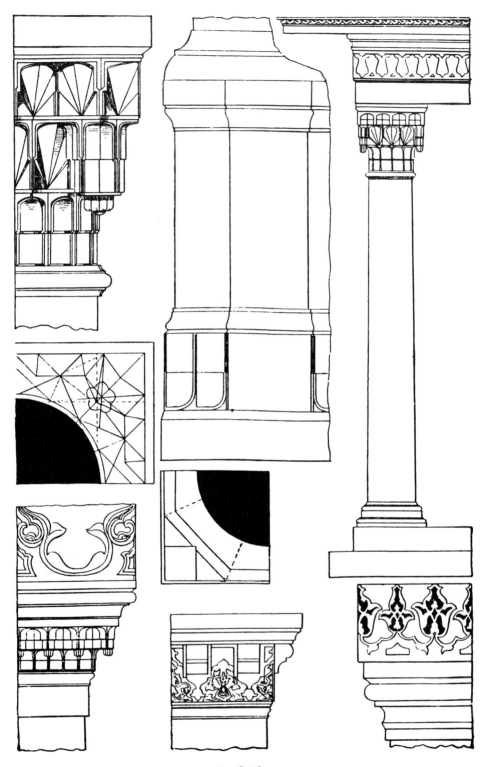

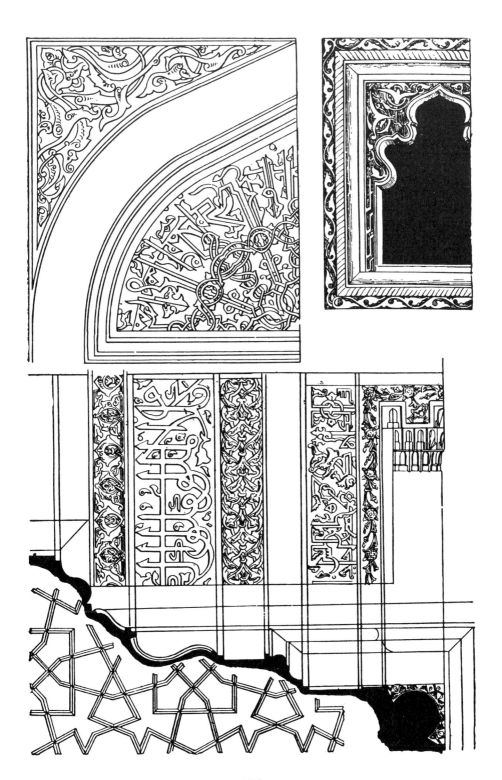

판권본사소유

장식도안
DECORATION
PATTERN
ILLUSTRATION

2009년 7월 8일 2판 인쇄
2018년 12월 17일 7쇄 발행

저자_미술도서연구회
발행인_손진하
발행처_ 돌섭 이람
인쇄소_삼덕정판사

등록번호_8-20
등록일자_1976.4.15.

서울특별시 성북구 월곡로5길 34
#02797 TEL 941-5551~3
FAX 912-6007

값 : 11,000원

ISBN 978-89-7363-183-4
ISBN 978-89-7363-706-5 (set)